The High IQ Society

英國門薩官方唯一授權

門薩學會MENSA
全球最強腦力開發訓練
邏輯終極挑戰

MENSA學會——編著

TEST
YOUR LOGIC

門薩學會MENSA全球最強腦力開發訓練
邏輯終極挑戰

TEST YOUR LOGIC:
Over 400 puzzles of deduction and logical thinking

編者	Mensa門薩學會
譯者	屠建明
責任編輯	顏妤安
內文構成	賴姵伶
封面設計	賴姵伶
行銷企畫	劉妍伶
發行人	王榮文
出版發行	遠流出版事業股份有限公司
地址	臺北市中山北路一段11號13樓
客服電話	02-2571-0297
傳真	02-2571-0197
郵撥	0189456-1
著作權顧問	蕭雄淋律師

2022年7月31日　初版一刷
定價　平裝新台幣420元（如有缺頁或破損，請寄回更換）
有著作權‧侵害必究 Printed in Taiwan
ISBN　978-957-32-9675-1
遠流博識網　http://www.ylib.com
E-mail：ylib@ylib.com

國家圖書館出版品預行編目（CIP）資料

門薩學會MENSA最強腦力開發訓練：邏輯終極挑戰/Mensa門薩學會編；屠建明譯.-- 初版.-- 臺北市：遠流出版事業股份有限公司,
2022.07
面；　公分
譯自：Mensa : test your logic
ISBN 978-957-32-9675-1(平裝)
1.CST: 益智遊戲
997　　　　111010887

各界頂尖推薦

何季蓁｜Mensa Taiwan台灣門薩理事長
馬大元｜身心科醫師、作家／YouTuber、醫師國考／高考榜首
逸　馬｜逸馬的桌遊小教室創辦人
郭君逸｜國立臺灣師範大學數學系副教授
張嘉峻｜腦神在在創辦人兼首席講師

★「可以從遊戲中學習，是最棒的事了。」

——逸馬的桌遊小教室創辦人／逸馬

★「大腦像肌肉，越鍛鍊就會越發達。建議各年齡的朋友都可以善用這套書，讓大腦每天上健身房！」

——身心科醫師、作家／YouTuber、醫師國考／高考榜首／馬大元

★「規律的觀察是基本且重要的數學能力，這樣的訓練的其實不只是為了智力測驗，而是能培養數學的研究能力。」

——國立臺灣師範大學數學系副教授／郭君逸

★「小時候是智力測驗愛好者，國小更獲得智力測驗全校第一！本書有許多題目，讓您絞盡腦汁、腦洞大開；如果想體會解謎的樂趣，一定要買一本來試試看，能提升智力、開發大腦潛力！」

——腦神在在創辦人兼首席講師／張嘉峻

關於門薩

門薩學會是一個國際性的高智商組織，會員均以必須具備高智商做為入會條件。我們在全球40多個國家，總計已經有超過10萬人以上的會員。門薩學會的成立宗旨如下：

* 為了追求人類的福祉，發掘並培育人類的智力。
* 鼓勵進行關於智力本質、特質與運用的研究。
* 為門薩會員在智力與社交面向提供具啟發性的環境。

只要是智商分數在當地人口前2％的人，都可以成為門薩學會的會員。你是我們一直在尋找的那2％的人嗎？成為門薩學會的會員可以享有以下的福利：

* 全國性與全球性的網路和社交活動。
* 特殊興趣社群—提供會員許多機會追求個人的嗜好與興趣，從藝術到動物學都有機會在這邊討論。
* 不定期發行的會員限定電子雜誌。
* 參與當地的各種聚會活動，主題廣泛，囊括遊戲到美食。
* 參與全國性與全球性的定期聚會與會議。
* 參與提升智力的演講與研討會。

歡迎從以下管道追蹤門薩在台灣的最新消息：
官網　https://www.mensa.tw/
FB粉絲專頁　https://www.facebook.com/MensaTaiwan

目錄

前言

歡迎來到《邏輯終極挑戰》和裡面五花八門的360個邏輯謎題。本書為你帶來挑戰邏輯極限的思考難題，連最厲害的解謎高手都會偶爾摸不著頭緒。不過話說回來，這不就是你所期待的嗎？

全世界的每個文化中都有謎題，用於娛樂和教育。同樣地，我們在歷史上每個時期都發現有合理的考古和書面資料做為使用謎題的佐證，最早可回溯到古巴比倫文明。好奇心和挑戰都是強大的動機，想和他人比較能力的心理也是。最早發現的文字中就包含刻在陶板上的數學謎題。解謎是我們的天性。

思考一下就會覺得：這其實不意外。人類是個好奇的物種。我們的智慧和想像力讓我們建立了現代社會。如果我們不喜歡做實驗和找出謎題的答案，就不會有現在的文明。身體的適應性很重要，但我們

的思考彈性，也就是想像「如果」的能力，才是身為人的精髓。

謎題在歷史中出現了各式各樣的型態，從動手操作的測驗到高度抽象的推理思考都有。謎題的核心精神在於測試分析能力：如果有初始條件X，找出最終狀態Y的正確方法是什麼？不論Y是一個等式的解、可能導致X的情況，或單純是對X的理解，這個描述都成立。我們進行邏輯分析（也就是使用理性）的能力是我們的心智組成中最強大的工具之一，與創意和橫向歸納並列。邏輯是科學方法的基石；雖然我們每天都使用這樣的基礎，不代表它顯而易見。當明顯的事件A總是導致明顯的事件B，兩者之間的關聯很清楚，連鳥類和動物都懂得這個道理。然而看著A和B然後思考A會永遠導致B的原因卻是相對近期的發展，甚至在人類歷史上都是如此。這就是科學思考的核心、理性的本

質。

人腦透過分析、模式識別和邏輯推論為這個世界賦予意義和結構。我們透過把事物歸類並思考各種類別的意義來理解感官訊息。我們的心智模型和類別越精確，對這個世界的理解就越透澈。我們對自我測試的渴望是來自拓展理解的這份動力的反射。因此，還有什麼比花時間解謎更自然的事情呢？

本書所收錄的邏輯謎題肯定能考驗你的大腦。裡面無需猜測，但要找出答案還是得下點功夫。科學方法的核心要素之一是根據資料建立理論，並以證據來測試理論。如果一個理論遇到矛盾，就從頭開始。本書會提供所有你需要的資料，你只需要加以整理並得出結論。

人類會從事情的成功得到愉悅的成就感，尤其是達成先前懷疑可能太過困難的事情。我們也發現解開複雜的謎題是人類的心智能達成的最重要成就之一。神經學和認知心理學等科學領域的近期進展，前所未見地揭露了謎題和心智訓練重要性的有力證據。我們現在知道大腦在人的一生中會不斷自我建構、變化和重組，而且是唯一有這種能力的器官。大腦會持續根據我們的經驗來改寫自己的運作方式和改變自己的結構。和身體的肌肉一樣，鍛鍊對心智是有效果的，能增進記憶力並使思考更靈活。而且身體運動對很多人而言太麻煩，但要鍛鍊大腦只要舒舒服服地坐在沙發上就能進行。

記住：解開這些謎題不是容易的事，但會很好玩。

預祝你解謎愉快！

初級挑戰

01 請將右邊的數字板分割成
以下28塊骨牌。

2	0	0	6	5	3	3	0
3	6	5	4	0	1	1	3
2	0	2	2	4	5	3	6
4	6	5	5	2	5	5	0
2	2	1	0	4	0	6	3
6	6	3	4	4	2	1	5
4	1	3	1	4	6	1	1

0 0

0 1	1 1

0 2	1 2	2 2

0 3	1 3	2 3	3 3

0 4	1 4	2 4	3 4	4 4

0 5	1 5	2 5	3 5	4 5	5 5

0 6	1 6	2 6	3 6	4 6	5 6	6 6

解答請見第256頁。

02 以下是用來幫助你安全通過馬路的簡單指引。其中有一個錯誤指示，如果照著每一步做，你可能就過不了馬路。請問問題出在哪裡呢？

1. 在想要過馬路的地方走上人行道。

2. 面對要過馬路的方向。

3. 朝兩側看，注意有沒有車輛。

4. 20公尺內有任何車輛嗎？如果有，則回到第2步，否則繼續。

5. 輕快走過路面。

6. 輕快登上前方的人行道。

7. 停下。

解答請見第256頁。

03 填入數學運算符號（+、-、*、/、()），讓下方的算式成立（每個空格不限使用一個符號。）

解答請見第256頁。

A　7 ◯ 6 ◯ 5 ◯ 15 ◯ 18 ＝ 23

B　9 ◯ 7 ◯ 7 ◯ 3 ◯ 13 ＝ 13

C　8 ◯ 9 ◯ 12 ◯ 14 ◯ 5 ＝ 4

04 以下的方格有其邏輯，空白方格中應該填入哪些符號呢？

解答請見第256頁。

05

你面前有兩扇門，其中一扇門後可能藏著致命機關。兩扇門上各有一塊告示。其中一塊是真的，另一塊是假的。你該開哪一扇門？

告示A：這扇門是安全的，但B門會致命。

告示B：其中一扇門是安全的，另一扇門會致命。

解答請見第256頁。

06

這些三角形存在特定邏輯。問號應該是哪個字母呢？

解答請見第256頁。

R
A M T

O
W X L

F
O ? X

P
I F G

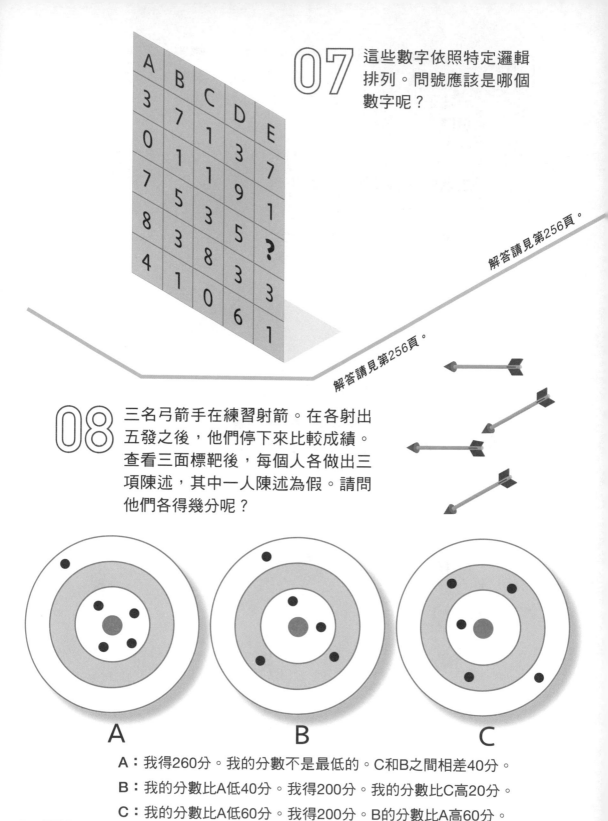

A	B	C	D	E
3	7	1	3	7
0	1	1	9	1
7	5	3	5	?
8	3	8	3	3
4	1	0	6	1

07 這些數字依照特定邏輯排列。問號應該是哪個數字呢？

解答請見第256頁。

解答請見第256頁。

08 三名弓箭手在練習射箭。在各射出五發之後，他們停下來比較成績。查看三面標靶後，每個人各做出三項陳述，其中一人陳述為假。請問他們各得幾分呢？

A B C

A： 我得260分。我的分數不是最低的。C和B之間相差40分。

B： 我的分數比A低40分。我得200分。我的分數比C高20分。

C： 我的分數比A低60分。我得200分。B的分數比A高60分。

解答請見第256頁。

A之於B，如同C之於以下
哪個圖形呢？

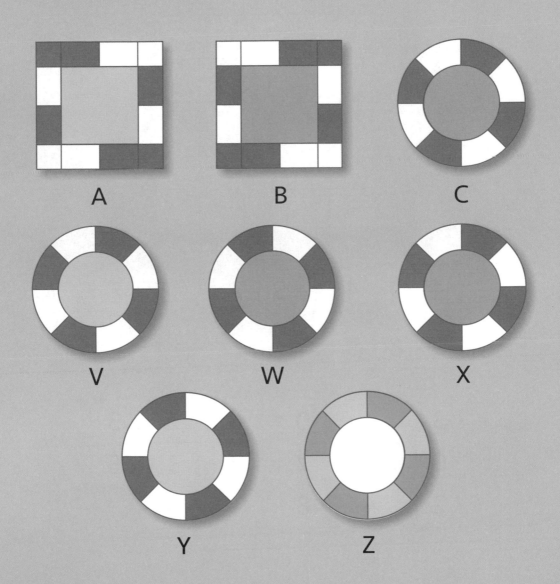

10

請在空白方格內重組以下的數字方塊，使橫向與直向上的5個數字皆相同。

解答請見第256頁。

| 4 | 9 | 4 |

| 5 | 7 |

| 5 | 7 |

| 2 | 8 | 5 |

3		4		0		6		2		3
0		9		2		3		3		5
2		4		8						

11

請畫出三個圓圈，各包含一個三角形、一個正方形和一個五角形，且任兩個圓圈不能圈到重複的三個形狀。

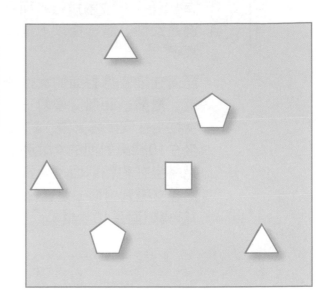

解答請見第256頁。

12

有10個人分別位於市中心的不同位置。如果他們想要見面，選在哪個街角會合的路程總和會最短？

解答請見第256頁。

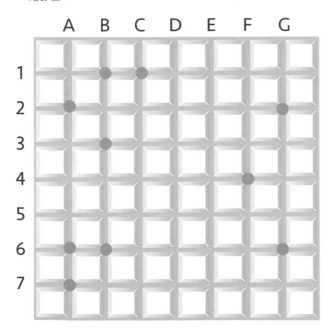

13

有10個人分成兩排相視而坐，一邊是男性，另一邊是女性。請根據以下資訊，找出琵蒲坐在哪張桌子。

琵蒲在理查德對面的女性的旁邊。亞當在湯姆旁邊。愛麗絲距離艾蜜莉三張桌子。葛拉罕對面的女性坐在安妮塔旁邊。約翰或理查德坐在8號桌。坐在10號桌對面的女性旁邊的女性是愛麗絲。安妮塔坐在約翰對面。湯姆距離約翰三張桌子。亞當在艾蜜莉對面。愛麗絲或卡珊卓坐在3號桌，且1號桌對面是10號桌。

解答請見第256頁。

14 用6條直線將下圖劃分成數個區塊，每個區塊分別包含1、2、3、4、5、6、7個星形，且每條直線各需要至少接觸一個邊。

解答請見第257頁。

15 問號應該是哪個數字呢？

解答請見第256頁。

(2) (3) (5) (7) (11) (13) (?)

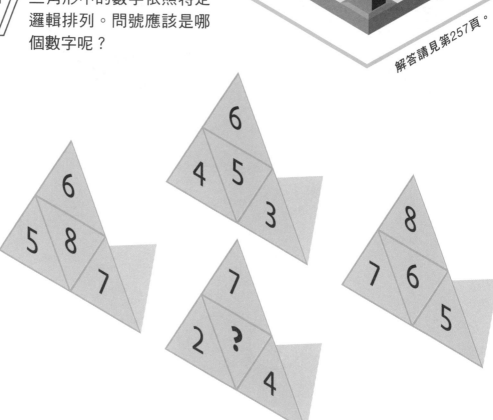

16

兩個人在玩西洋棋。根據規則，贏一局得2分、平手得1分、輸一局得0分。兩人都從0分開始，而三局後A有4分，B也相同。請問過程是如何呢？

解答請見第257頁。

17

三角形中的數字依照特定邏輯排列。問號應該是哪個數字呢？

解答請見第257頁。

18 將方塊切割成4個相同的形狀，且剛好各包含5個不同的符號。

解答請見第257頁。

19 這些數字依照特定邏輯排列。問號應該是哪個數字呢？

解答請見第257頁。

(4) (9) (21) (45) (81)

(6) (14) (32) (62) (?)

20 請將下方的圖形放到三角形上符號相對應的位置，且圖形之間互不接觸。

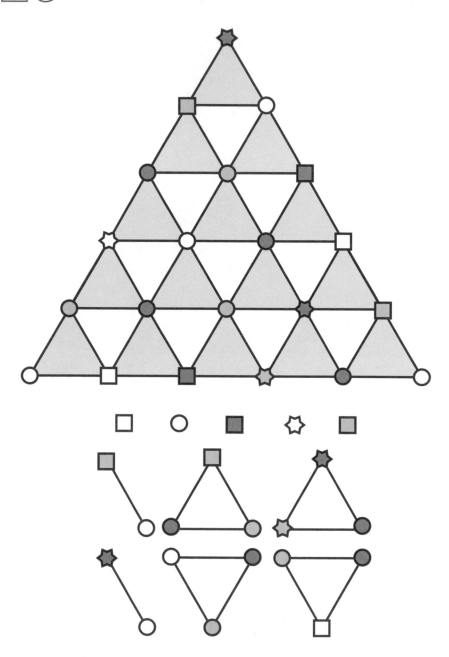

解答請見第257頁。

請在方格中填入正確
的數字。

3位數	563	4位數	6位數	8位數	9位數
230	566	1870	342655	35464363	303952649
251	631	3822	821465	85156270	569429503
261	662	6748		96936352	643654970
366	699	6841	7位數		693039529
452	713	7908	9780436		936135966
475	719	8145			
	843				

解答請見第257頁。

22

你面對Ａ、Ｂ和Ｃ三個人，他們互相認識，每個人都永遠說謊，或永遠說實話。他們各給你一句陳述。請問哪位說的是實話？

你聽不到A的陳述。

Ｂ：「A說他是騙子。」

Ｃ：「B在騙你。」

解答請見第257頁。

解答請見第257頁。

23

外圍圓圈特定位置的符號會依照以下規則轉移至內圈：如果出現一次，一定轉移。如果出現兩次，且其他符號不會從該位置轉移的話，則轉移。如果出現三次，且該位置沒有只出現一次的符號，則轉移。如果出現四次，則不轉移。如果有相同出現次數的符號發生衝突，則優先順序為左上、右上、左下、右下。請問內圈會是什麼樣子呢？

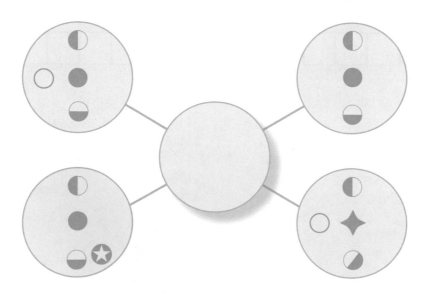

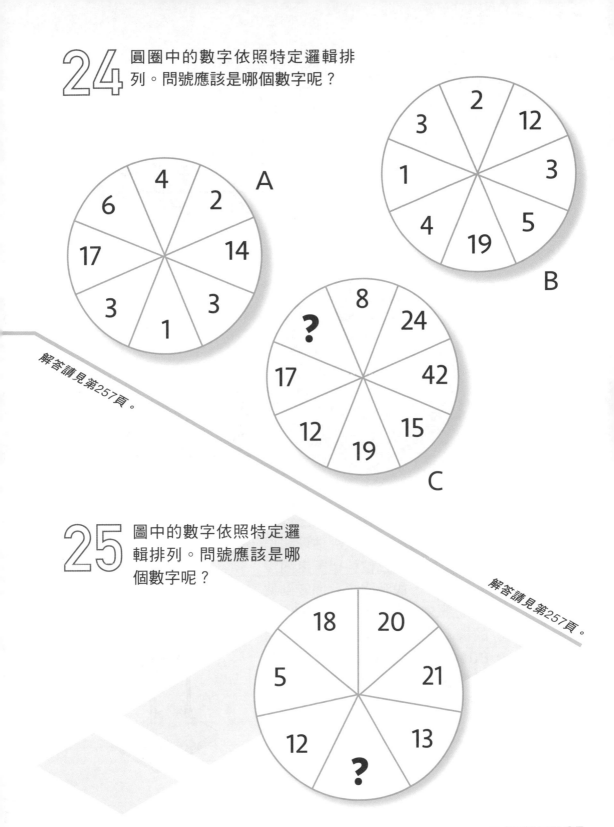

24 圓圈中的數字依照特定邏輯排列。問號應該是哪個數字呢?

A

B

C

解答請見第257頁。

25 圖中的數字依照特定邏輯排列。問號應該是哪個數字呢?

解答請見第257頁。

26 在這個長除法運算中，每個數字都被替換成特定符號。請問原本的算式是什麼樣子呢？

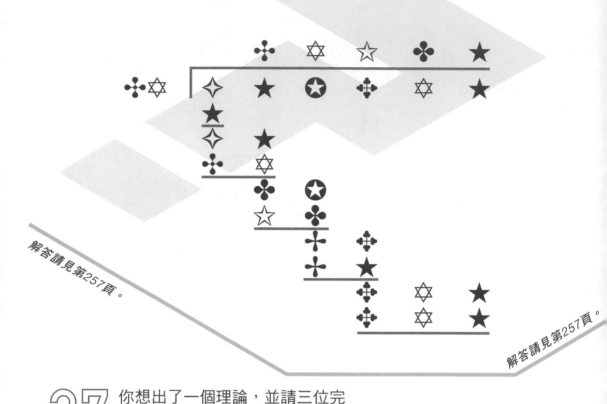

解答請見第257頁。

解答請見第257頁。

27 你想出了一個理論，並請三位完全獨立作業的科學家評估理論正確的可能性。三位科學家之間沒有溝通。一段時間後，你收到他們的報告。第一位說你有80%的機率是對的。第二位也說你有80%的機率是對的。最後，第三位說的和其他兩位相同：你有80%的機率是對的。

你的理論正確的機率實際有多少呢？

下方四組形狀中，哪一組最符合上
方這組形狀的條件？

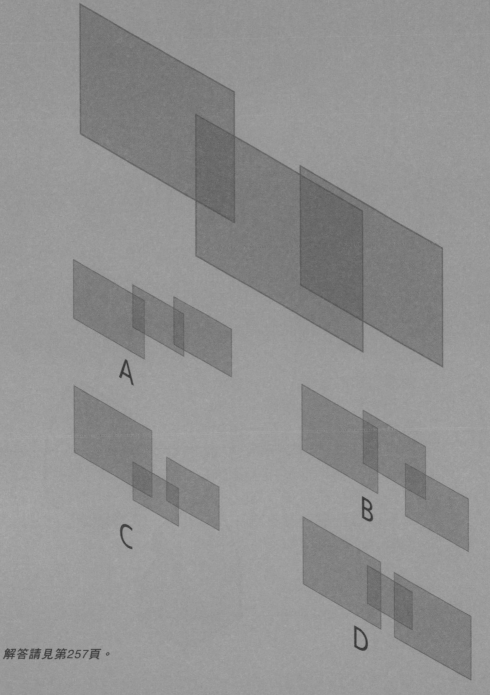

解答請見第257頁。

根據圖中的邏輯，頂端的空白三角形應該包含哪些符號？

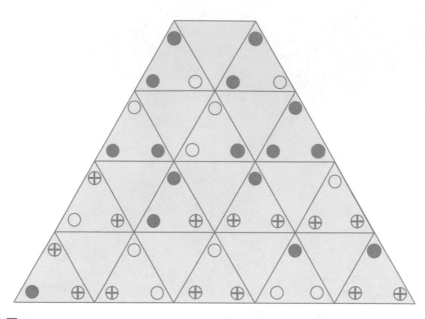

解答請見第257頁。

解答請見第257頁。

30

兩個封口的袋子A和B各放有一顆念珠或一顆珍珠，且機率相同。接著有人把一顆珍珠放入B袋，搖晃袋子，再隨機拿出一顆珍珠。接著讓你選擇一個袋子打開。如果有珍珠的話，放在哪個袋子的機率比較大？

31

此方塊內的字母和數字依照特定邏輯排列。問號應該是哪個數字呢？

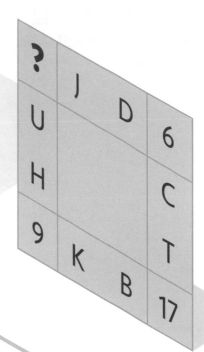

解答請見第257頁。

解答請見第257頁。

32

想像有一大張薄紙，厚度是十分之一公釐。將其切半，並將兩半疊起。接著將這兩半切成四張並再次疊起。以此類推，直到切割五十次為止，假設一刀即可將整疊紙對切，且你的身高足以將兩疊紙堆成一疊。

切割五十次後，這疊紙約有多高呢？

33

找出方格中字母的邏輯，以及問號應該是哪個字母。

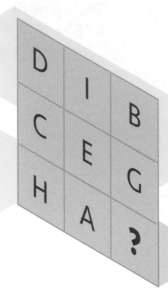

解答請見第258頁。

解答請見第258頁。

34

這些12時制的數位時鐘依照特定的邏輯排列。第5個時鐘應該顯示什麼時間呢？

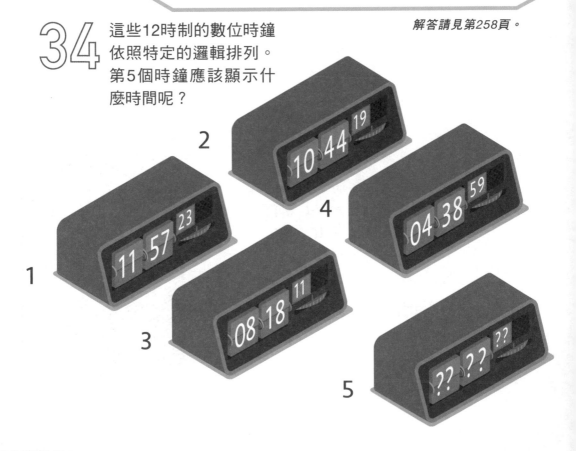

35

請在方格中畫出最大的相同形狀，且不接觸到方格四邊及任何其他形狀。

解答請見第258頁。

解答請見第258頁。

36

三名壞蛋被指控犯下搶劫案。他們各提出一句陳述，但只有其中一句為真。

請問哪一位說的是實話呢？

A：「B在說謊。」

B：「C在說謊。」

C：「A和B都在說謊」。

37

圖1之於圖2，如同圖3之於哪個圖？

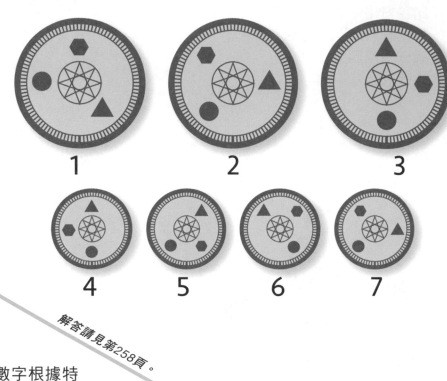

1 2 3

4 5 6 7

38

方格中的數字根據特定邏輯排列。問號應該是哪個數字呢？

解答請見第258頁。

解答請見第258頁。

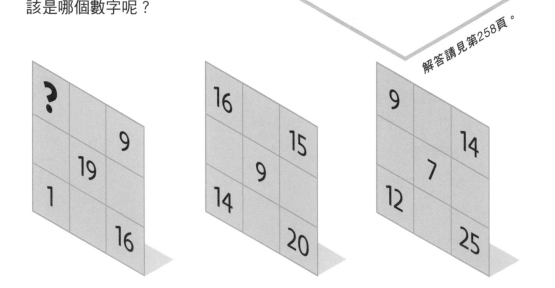

39

在下方A到E圖中,哪一個能加入一顆球來符合上圖中球的條件呢?

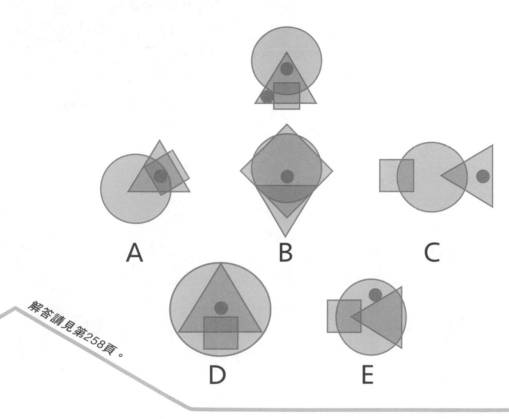

A B C

解答請見第258頁。

D E

解答請見第258頁。

40

在一個有60人的西洋棋社團中,有32名女性,45名成年人,且有42名戴一般眼鏡或隱形眼鏡。同時符合這三個類別的最低人數(不包含0)是多少呢?

41

五個人在一場會議相識並開始談話。請問出生於奧勒岡州的那位最喜歡的食物是什麼呢？

來自佛蒙特州的那個人喜歡櫻桃；名字是瑪格麗特或歐提斯。說自己最喜歡鴨肉的人是工程師，而且不是出生於俄亥俄州的波比。其中的那位植物學家名字不是赫許，也不是安吉。喜歡羊肉的那位是一名研究人員。生於路易斯安那州的那位不喜歡巧克力。生於亞利桑那州的安吉不是工程師。瑪格麗特是醫生，且不是生於奧勒岡州。其中一位是農人，而另一位說最喜歡的是麵包。

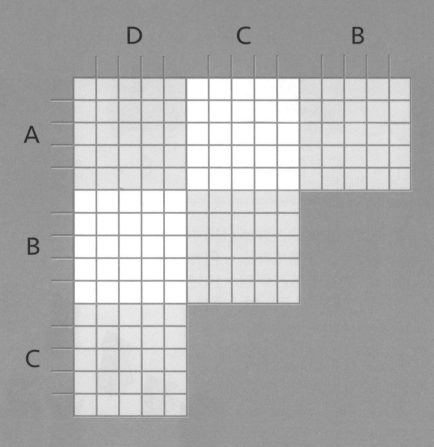

解答請見第258頁。

下圖依照特定的邏輯排列。缺少
的那塊方格應該是什麼樣子呢？

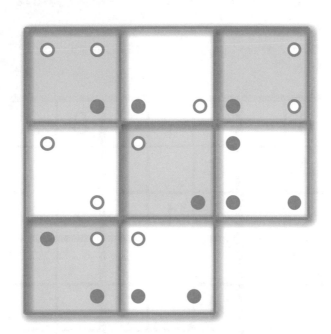

解答請見第258頁。

43 方格中的數字根據特定邏輯排
列。問號應該是哪個數字呢？

解答請見第258頁。

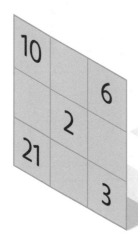

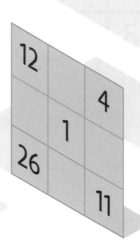

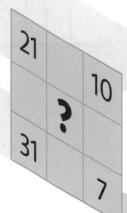

44 將空白方格依照以下條件填滿：

- 9×9方格的每行與每列上皆包含1到9的數字，且不重複

- 3×3方格都剛好包含1到9的數字

	6				2	8	9	
	4		6				1	5
				1		2		
		8			6			
			4		7			
			9			6		
		9		4				
8	2					1		5
	1	7	8				4	

解答請見第258頁。

45 請問哪一個方格是
錯誤的呢?

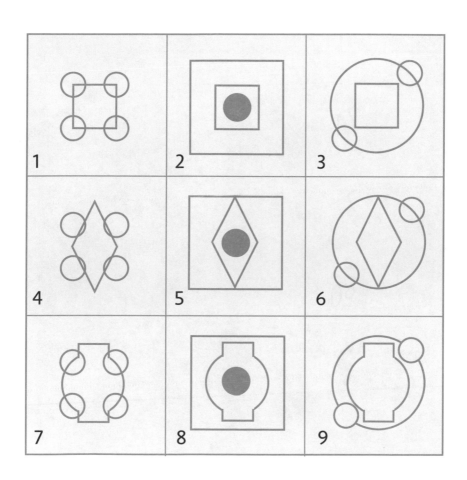

解答請見第258頁。

46

請重組這些數字使等式成立，但不加入其他數學符號。

$$4 \quad 2 \quad 6 = 1$$

解答請見第258頁。

解答請見第258頁。

74

77

80

?

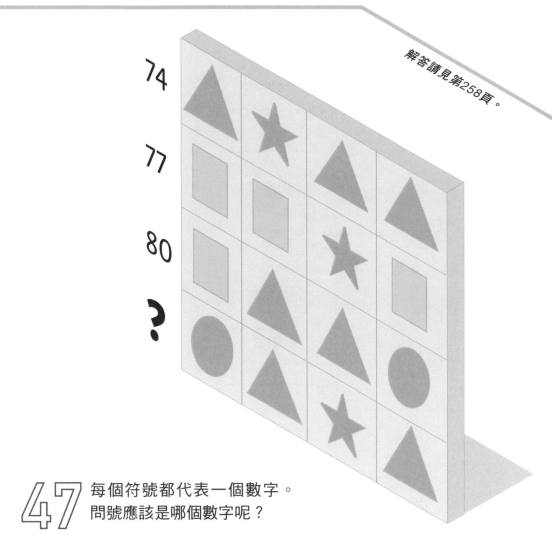

47

每個符號都代表一個數字。問號應該是哪個數字呢？

48

方格中的數字與字母，標明了前往下一個方格的步數和方向：左（L）、右（R）、上（U）、下（D）。例如3R代表向右三格，而4UL代表左上斜對角四格。你的目標是抵達終點F，且每個方格都只能經過一次。請問起點應該是哪個方格？

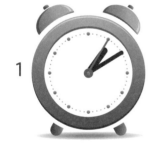

3R	1D	1L	2D	2L
3D	3R	1L	2D	2L
2R	1UR	F	3D	1L
3U	3R		3L	3L
1R	1U	2L	1UR	3U
	1U		1R	2L

解答請見第258頁。

49

這些時鐘依照特定邏輯排列。請問第4個時鐘缺少的短針應該指向哪裡呢？

解答請見第258頁。

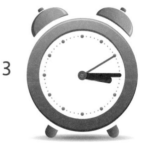

3

1

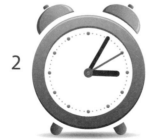

2

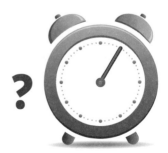

?

50

請問哪個圖形和其他圖形不是同類？

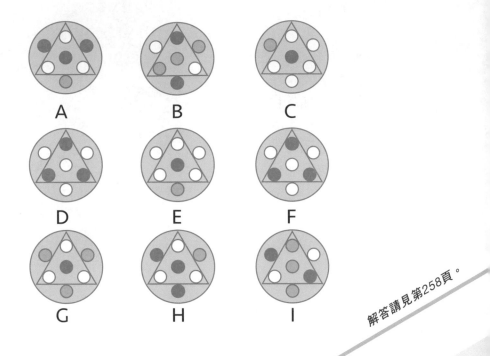

A B C

D E F

G H I

解答請見第258頁。

解答請見第258頁。

51

這些數字依照特定邏輯排列。問號應該是哪個數字呢？

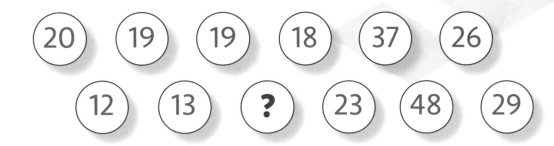

52

從任意角落開始依照路徑前進，不能回頭，經過5個數字（包含起點）後停下。請問5個數字相加的最高總和是多少？

解答請見第259頁。

53

以下的設計依照特定邏輯排列。問號應該是哪個數字呢？

解答請見第259頁。

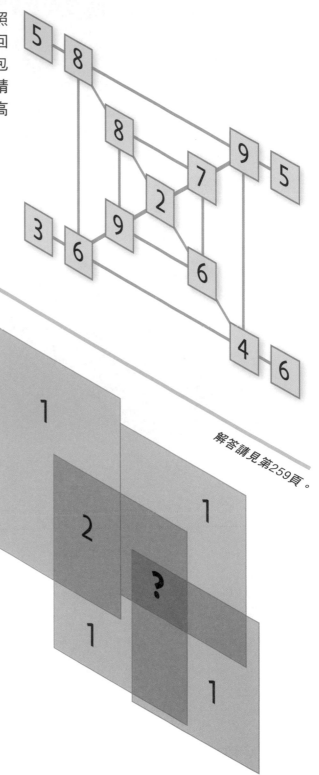

解答請見第259頁。

54

以下五塊形狀的其中四塊能組合成一個正幾何形。哪一個是多出來的形狀呢？

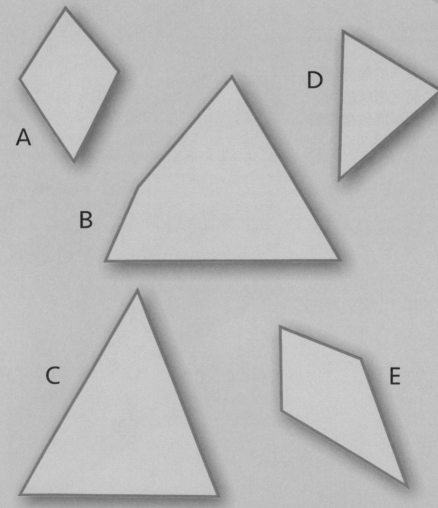

A

B

C

D

E

55 有一場賽跑分四段進行。已知每段路程的公里數和前五名參賽者在各段的平均每秒公尺數，請問獲勝的是誰？花的總時間是多少呢？

跑者	路段 距離	A-B 4.5km	B-C 2.7km	C-D 3.3km	D-E 1.3km
V		4.4	3.3	4.8	5.1
W		4.7	2.9	4.4	5.0
X		4.1	3.7	4.3	5.1
Y		4.6	3.3	4.9	5.2
Z		4.5	3.4	4.6	5.1

解答請見第259頁。

56 在空格中填入「+」或「-」，使下方的等式成立。

解答請見第259頁。

12 ◯ 17 ◯ 9 ◯ 6 ◯ 14 = 12

26 ◯ 10 ◯ 4 ◯ 17 ◯ 11 = 14

15 ◯ 17 ◯ 9 ◯ 8 ◯ 13 = 16

57

問號砝碼的重量應該是多少，
才能使翹翹板平衡呢？

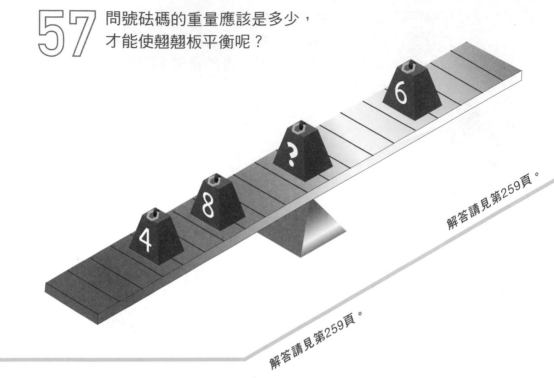

解答請見第259頁。

解答請見第259頁。

58

下方的火柴圖呈現五個相等的
正方形。請移動兩根火柴，使
它變成四個相等的正方形。

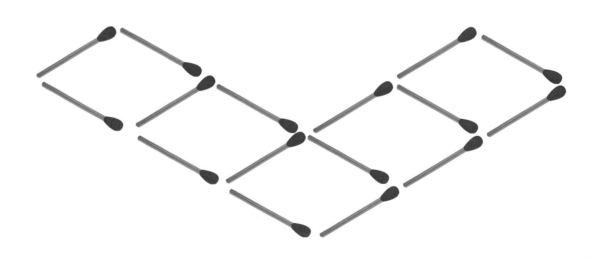

59 TROTTING這個字在以下方格中剛好出現一次，但可能是水平、垂直或斜對角順向或逆向拼寫。你能把它找出來嗎？

```
T O T T R N G T T G R G T T
T T T I I I G O I T T T T O T
T N G G I T G N T N R G G O T
N O T G O O N O I T G O R G T
T T I O T N T T T O T O T I
R R G T T G R O I G T T T T R
T O T I N I O T T N I O R T G
T T O N T T N O G R R T R R G
G G T I I G T N G I G O N T G
R G O T T I O R N T T O G
R N R O T R N T I T T O R G T
T I R N N T G T T G G N I G T
G R G O T G T O O O N T T T T
T T O N R T N R T N T R G O O
O T I T T T N I N T R N O T N
```

解答請見第259頁。

哪個圖形是最合適的下
一個圖形呢？

解答請見第259頁。

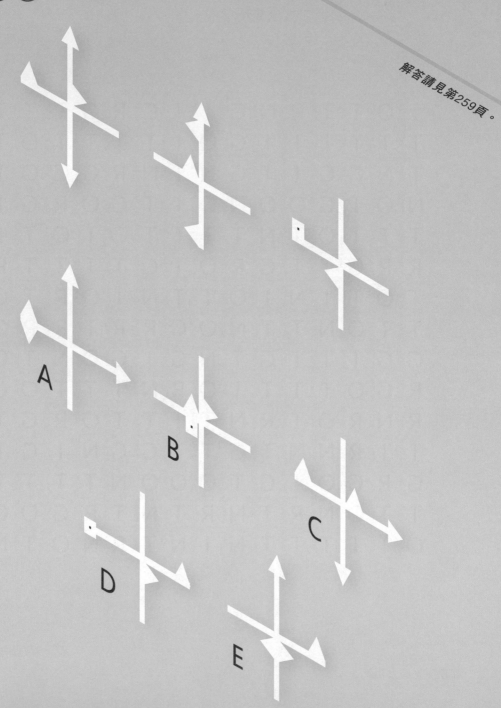

A

B

C

D

E

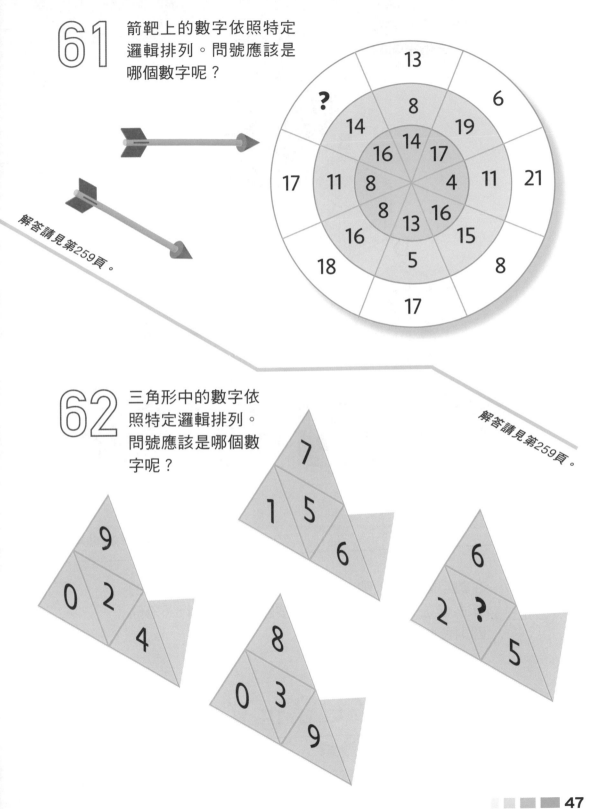

61 箭靶上的數字依照特定邏輯排列。問號應該是哪個數字呢？

解答請見第259頁。

62 三角形中的數字依照特定邏輯排列。問號應該是哪個數字呢？

解答請見第259頁。

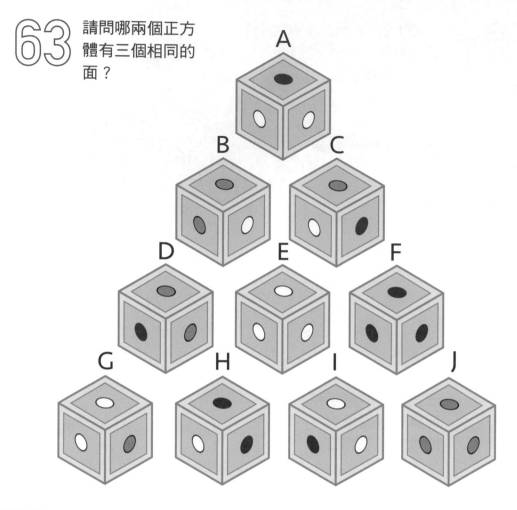

63 請問哪兩個正方體有三個相同的面？

解答請見第259頁。

解答請見第259頁。

64 在數字間填入加號、減號、乘號及除號，使下方的算式成立，且所有運算都要按題中順序進行（忽略四則運算的原則）。

(21) (11) (18) (5) (15) (21) (4) = (59)

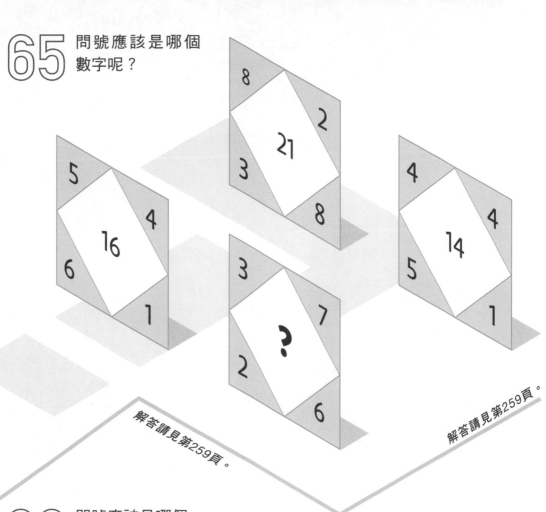

65

問號應該是哪個
數字呢？

解答請見第259頁。

解答請見第259頁。

66

問號應該是哪個
數字呢？

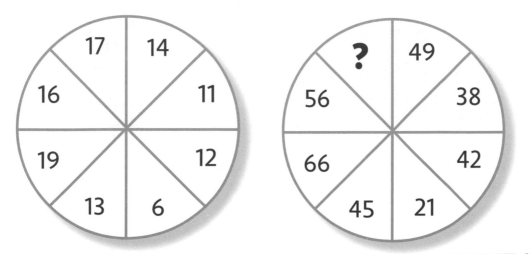

67

請在空白方格內重組以下的數字方塊，使橫向與直向上數字皆相同。

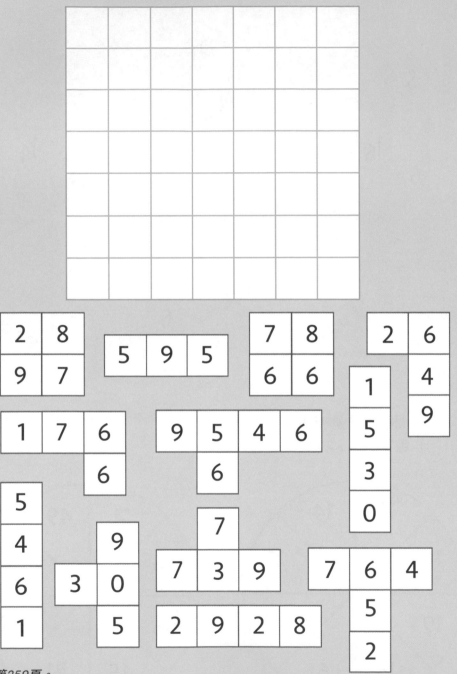

解答請見第259頁。

68 在數字間填入加號、減號、乘號及除號，使下方的算式成立，且所有運算都要按題中順序進行（忽略四則運算的原則）。

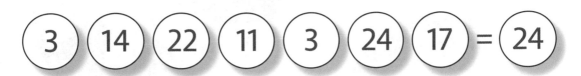

解答請見第259頁。

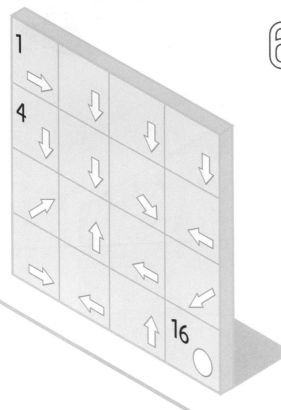

69 方格中的箭頭表示要移動的方向，幾個數字則用來表示該方格在正確路徑中的順序。請從左上方格移動到右下方格，且每個方格都剛好經過一次。

解答請見第260頁。

70 哪個圖形可以和左側圖形組合成完整的圓形？

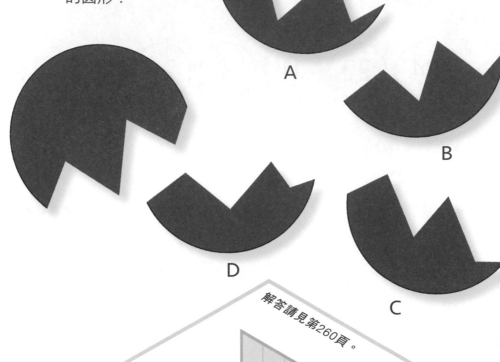

A

B

C

D

解答請見第260頁。

解答請見第260頁。

71 用1～9的數字將空格填滿，並使每行、每列及每個3×3方格中的數字都不重覆。

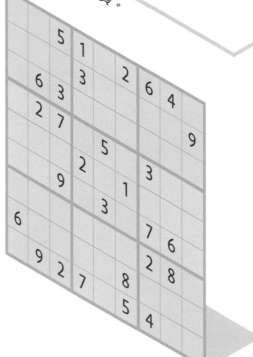

72

用一條連續路徑連接每對相同的數字。路徑可以水平或垂直通過方格，並可在方格的中心點轉向，但路徑間不可以交叉、重疊或走回原路。完成路徑後，每個方格只會有一條路徑通過。

解答請見第260頁。

（方格內數字：10、13、12、5、6、3、5、11、11、9、3、9、6、8、1、2、7、4、10、1、2、13、8、2、7、4、12）

解答請見第260頁。

73

以下的各陳述為真或假？

i. 藍圈章魚是世界僅有的兩種對人類致命的章魚物種之一。

ii. 遊戲牌是約1200年前於中國發明的。

iii. 大角星是牧夫座中最亮的星體。

iv. 氦是宇宙中最常見的物質。

v. 安特衛普是比利時的一座城市。

vi. 三色堇以前被稱作「愛懶花」。

vii. 揚・泰索夫斯基（Jan Tyssowski）是前南斯拉夫的獨裁者。

viii. 劍是超過3000年前在南美洲發明的。

ix. 1000是一個平方數。

x. 鳳凰城是亞利桑那州的首府。

74

這個方格包含一套完整多米諾骨牌上的數字，從0-0到9-9，以水平或垂直方向組合而成。請畫出所有骨牌的位置。

解答請見第260頁。

2	4		9	5	5	0	6		6	9	
7	5		9		7	3	3	0		6	9
4	4	1	2	7		3	0		8	8	9
5	9	9	1		3	1	2		8	8	9
5	9	8	9	4	4	5	4	3		2	9
0	0	1	1	6		4	4	3	5	2	3
9	7	5	9	5	0		4	5	3	3	8
6	7	1	7	2	2	6		0	2	7	8
9	5	8	3	7	5	5	4	6	6	2	8
6	2	3	0	0	2	5	9	0	2	1	
6	8	9	3	8	8	7	0	0	2	6	
		1	8	8		6	3	7	3		
				3		6	7	1	1		
								1	4		

解答請見第260頁。

75

這些形狀能組合成一個正幾何形。請問是什麼形狀呢？

依提示將某些方格塗滿，找出隱藏的圖案。方格外的數字依序代表該行或該列上連續塗滿的方格數目及前後順序；且同行或同列上每處連續塗滿的方格之間，都必須至少間隔一個方格。

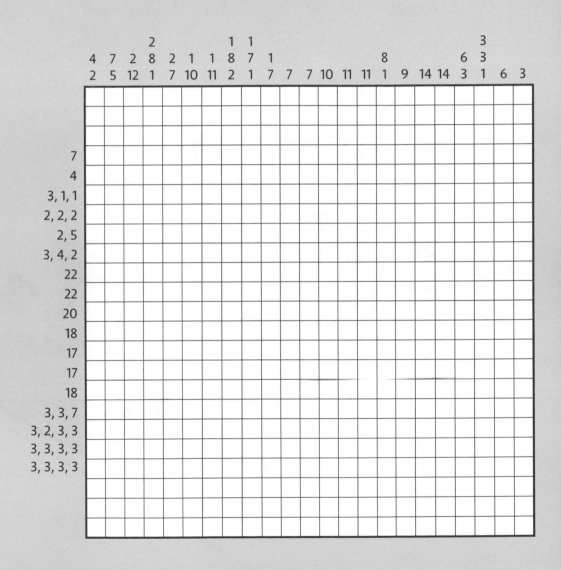

解答請見第260頁。

77 下方的網格中藏有10艘船：4艘占1個方格、3艘占2個方格、2艘占3個方格、1艘占4個方格。方向皆為水平或垂直，且任兩艘船互不相鄰（斜對角也不相鄰）。方格旁的提示數字代表該行或該列上共有幾個方格包含船隻。圖中標示了部分船隻（或船的一部分），請辨識出這10艘船的確切位置。

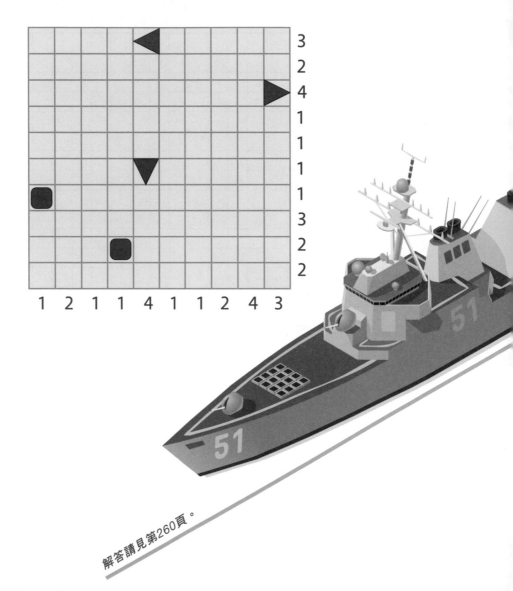

解答請見第260頁。

78 在方格中填入數字1～6，讓每一行和每一列上的數字都不重覆。在「大於」（>）或「小於」（<）兩側的數字必須遵守符號規則，也就是箭頭所指的數字要小於另一側的數字。

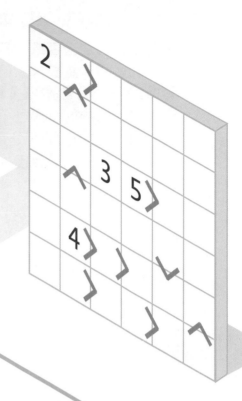

解答請見第261頁。

79 問號應該是哪個數字呢？

解答請見第261頁。

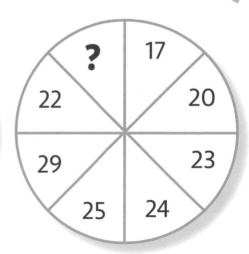

80

根據下方的資訊，喜歡波爾多紅酒的商人叫什麼名字？

來自巴黎的商人喜歡阿爾薩斯的紅酒，但這位商人不是名叫喬治的鐵匠。金匠米歇爾不喜歡喜歡阿爾薩斯的紅酒。來自蘭斯的商人喜歡波爾多紅酒。其中一位商人偏好勃根地紅酒。來自羅恩的金屬匠不是雅克，也不是維若尼卡。喜歡香檳的商人名字不是伊瓦，也不是米歇爾。喜歡薄酒萊紅酒，而且不是錫匠。來自巴尼奧爾的商人不是銅匠。其中一位商人來自艾克斯。

解答請見第261頁。

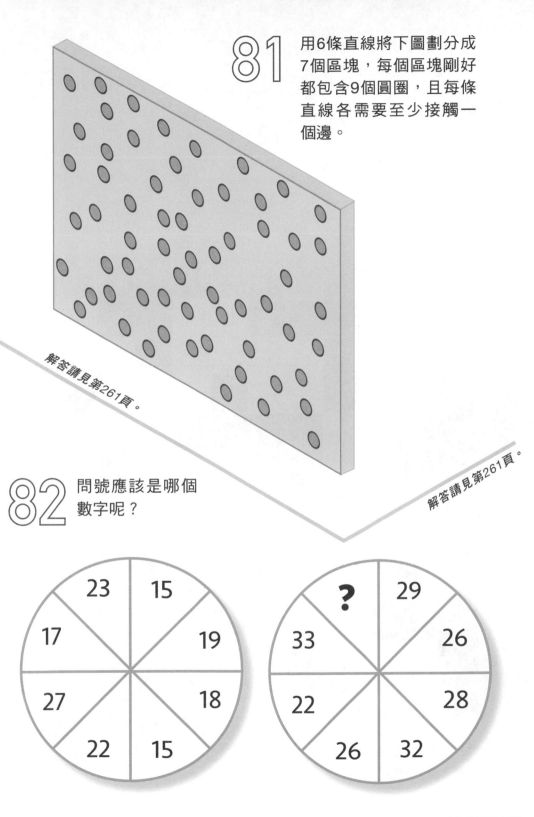

81 用6條直線將下圖劃分成7個區塊，每個區塊剛好都包含9個圓圈，且每條直線各需要至少接觸一個邊。

解答請見第261頁。

解答請見第261頁。

82 問號應該是哪個數字呢？

23　15
17　　19
27　　18
22　15

?　29
33　　26
22　　28
26　32

83

在黃色方格中填入1～9的數字，水平或垂直相鄰的黃色方格中不可以有相同數字。每一列黃色方格左側和每一行黃色方格上方都有一個數字總和，填入的數字必須等於該總和。

解答請見第261頁。

84

哪個圖形可以和左側圖形組合成完整的橢圓形？

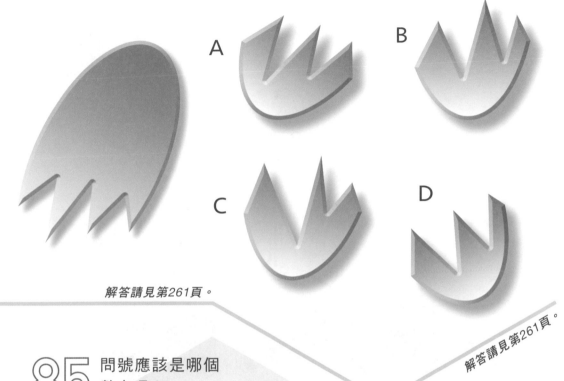

解答請見第261頁。

解答請見第261頁。

85

問號應該是哪個數字呢？

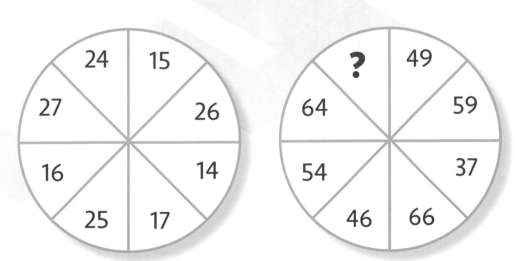

86 哪兩個正方體有三個相同的面？

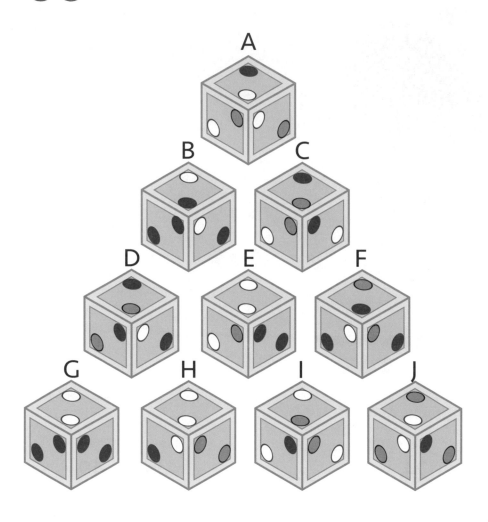

解答請見第261頁。

## 87

這個方格包含一套完整多米諾骨牌上的數字，從0-0到9-9，以水平或垂直方向組合而成。請畫出所有骨牌的位置。

```
2  4  8  9  9  1  7  7  6  9  2
1  5  5  6  0  5  3  8  2  1  7
1  9  2  8  0  7  4  5  0  2  7
2  9  5  7  3  4  3  0  2  1  6
2  2  8  4  4  5  7  2  3  3  7
0  1  3  6  8  3  5  0  3  3  6
8  5  3  3  2  7  9  6  3  1  3
5  8  4  6  5  5  2  6  5  7  5
1  1  9  0  0  6  4  6  7  1  6
4  0  6  1  5  7  4  1  4  8  2
```

解答請見第261頁。

解答請見第261頁。

88

在數字間填入加號、減號、乘號及除號，使下方的算式成立，且所有運算都要按題中順序進行（忽略四則運算的原則）。

$$17 \quad 25 \quad 19 \quad 15 \quad 4 \quad 23 \quad 8 = 72$$

89 用一條連續路徑連接每對相同的數字。路徑可以水平或垂直通過方格，並可在方格的中心點轉向，但路徑間不可以交叉、重疊或走回原路。完成路徑後，每個方格只會有一條路徑通過。

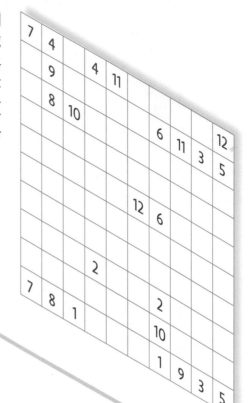

7	4								
	9		4	11					
	8	10							
					6	11	3	12	
								5	
				12	6				
			2						
7	8	1				2			
						10			
						1	9	3	5

解答請見第262頁。

90 哪個圖形可以和左側圖形組合成完整的方形？

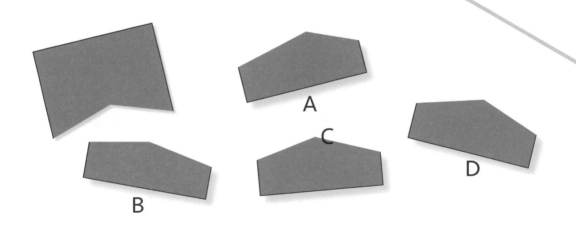

A

C

B

D

解答請見第262頁。

91

在黃色方格中填入1～9的數字，水平或垂
直相鄰的黃色方格中不可以有相同數字。
每一列黃色方格左側和每一行黃色方格上
方都有一個數字總和，填入的數字必須等
於該總和。

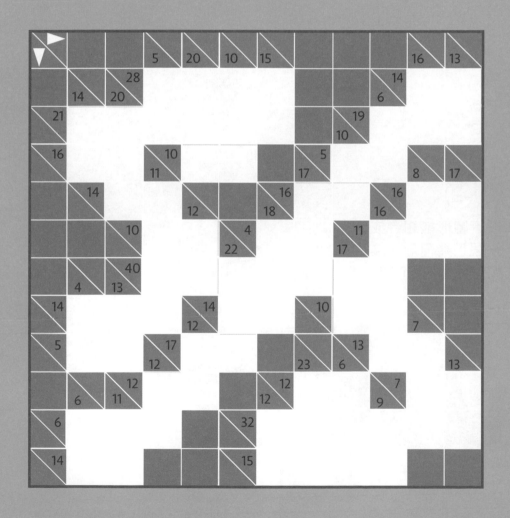

解答請見第262頁。

92

請找出每個符號代表的數字。

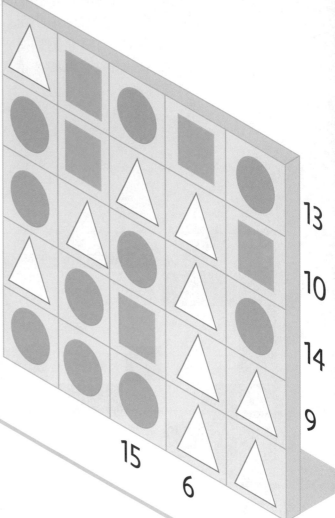

解答請見第262頁。

93

以下圖形能組合成一個正幾何形。請問是什麼形狀呢？

解答請見第262頁。

94

問號應該是哪個數字呢？

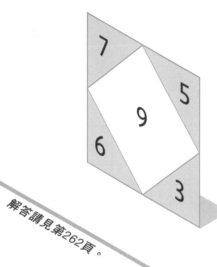

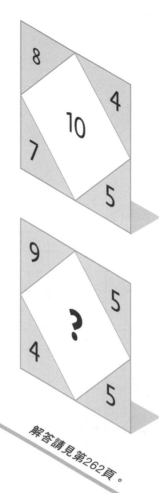

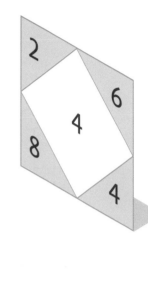

解答請見第262頁。

解答請見第262頁。

95

請問以下陳述為真或假？

i. 46是一個六角形數。

ii. 五車二是御夫座中最亮的星體。

iii. 賽耶・澤博中校是阿曼的前統治者。

iv. 達拉斯是德克薩斯州的首府。

v. 頓涅茨克是烏克蘭的一座城市。

vi. 鎂是以希臘的一個地區命名的。

vii. 負數是1200年前在阿拉伯發明的。

viii. 梭囉是四個人玩的紙牌遊戲。

ix. 耬斗菜屬植物常見的名稱為毛地黃。

x. 會生蛋的哺乳動物有五個種。

96

依提示將某些方格塗滿，找出隱藏的圖案。方格外的數字依序代表該行或該列上連續塗滿的方格數目及前後順序；且同行或同列上每處連續塗滿的方格之間，都必須至少間隔一個方格。

					3						4		3							
	3	4	3	3	3	9	10			4	4	9	3	3	3	4	3			
3	5	3	3	2	2	2	2	2	13	13	8	2	2	2	2	2	3	3	5	3

列提示（由上而下）：

- 7
- 11
- 15
- 17
- 4, 4, 1, 4
- 4, 6, 2, 4
- 2, 9, 2
- 3, 9, 3
- 3, 7, 3
- 3, 5, 3
- 4, 3, 4
- 11
- 7

解答請見第262頁。

97

下方的網格中藏有10艘船：4艘占1個方格、3艘占2個方格、2艘占3個方格、1艘占4個方格。方向皆為水平或垂直，且任兩艘船互不相鄰（斜對角也不相鄰）。方格旁的提示數字代表該行或該列上共有幾個方格包含船隻。圖中標示了部分船隻（或船的一部分），請辨識出這10艘船的確切位置。

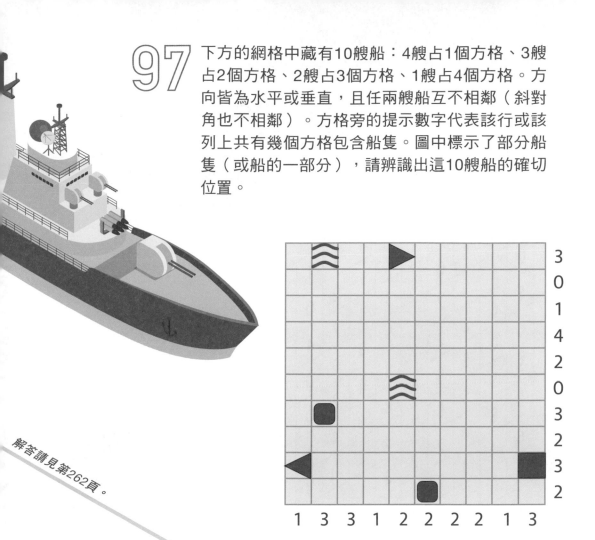

解答請見第262頁。

解答請見第262頁。

98

以下圖形能組合成一個正幾何形。請問是什麼形狀呢？

這個方格包含一套完整多米諾骨牌上的數字，從0-0到9-9，以水平或垂直方向組合而成。請畫出所有骨牌的位置。

```
9 9 1 2 0 8 2 1 1
3 7 4 3 3 2 1 1 6
6 9 5 3 7 1 2 0 8 6
0 1 9 6 3 3 2 0 8 6
5 6 3 7 7 3 4 7 4 6
6 0 3 2 9 9 9 7 4 8
5 5 5 2 7 8 9 0 4 8
3 8 5 0 8 4 2 0 1 4
6 4 2 2 6 4 2 0 3 1
0 0 4 2 7 3 2 4 9 5
  2 7 2 1 2 0 8 1 5
    5 6 5 2 6 1 8
      8 4 9 0 7 9
        9 8 6 4 7
                4 3
```

解答請見第263頁。

100

問號應該是哪個
數字呢？

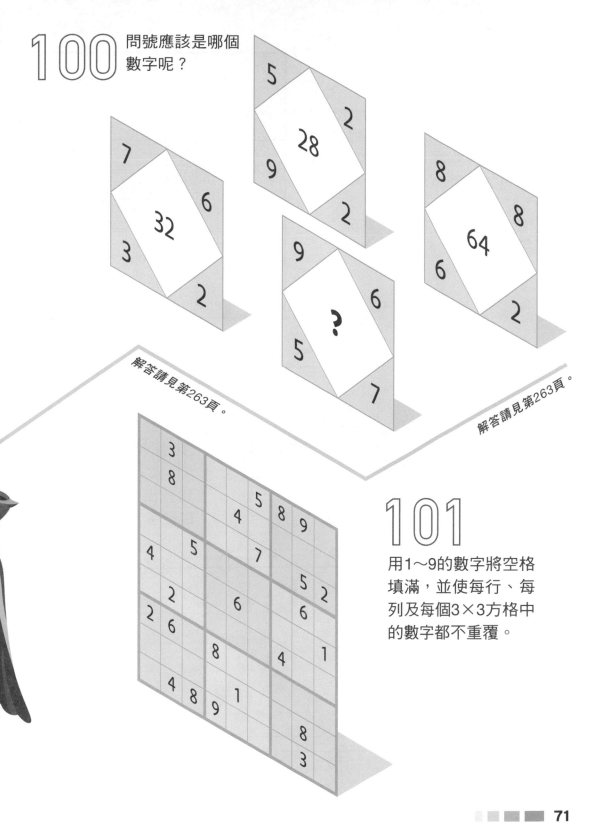

5

2

28

9

2

7

6

32

3

2

8

8

64

6

2

9

6

?

5

7

解答請見第263頁。

解答請見第263頁。

101

用1～9的數字將空格
填滿，並使每行、每
列及每個3×3方格中
的數字都不重覆。

102

用1～9的數字將空格填滿，並使每行、每列及每個3×3方格中的數字都不重覆。且每個虛線方格區塊內的數字，加起來都等於左上角的數字。

解答請見第263頁。

12	11		6		12		11	
	9	9		18	12		8	
9		13				14		17
			11			14		
12	6		16	4	14		8	
	17					3		11
7		14	10		25	7		
17			9				10	21
		8						

解答請見第263頁。

103

請找出每個符號代表的數字。

12

10

18

13

16

72

104

在黃色方格中填入1～9的數字，水平或垂直相鄰的黃色方格中不可以有相同數字。每一列黃色方格左側和每一行黃色方格上方都有一個數字總和，填入的數字必須等於該總和。

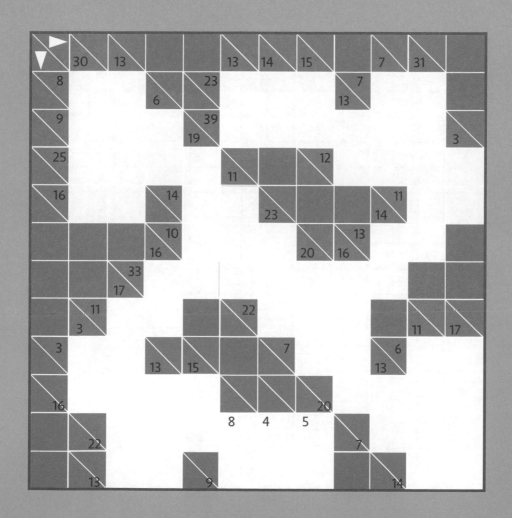

解答請見第263頁。

105

根據以下的資訊，出生於加州的那個人最喜歡什麼食物？

說自己最喜歡豆腐的人是老師，而且不是那位赤褐色頭髮、出生在威爾斯的人。來自賽普勒斯的人喜歡櫻桃，髮色不是金色也不是灰色。其中一人是心理醫師，還有一個人最喜歡的食物是新鮮麵包。喜歡羊肉的人是諮商師。護士不是禿頭，也不是黑髮。出生在普羅旺斯的人不喜歡巧克力。禿頭的人出生在托斯卡尼，不是老師。金髮的人是健身教練，不是出生在加州。

解答請見第263頁。

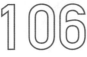

106

用4條直線將下圖劃分成7個區塊，每個區塊剛好都包8個圓圈。

解答請見第263頁。

107 請問以下陳述為真或假？

解答請見第263頁。

i. 天津四是南十字座中最亮的星體。

ii. 荷爾・蒙特（Jorge Montt）是阿爾及利亞的前統治者。

iii. 火柴是1400年前在中國發明的。

iv. 明斯克是立陶宛的一座城市。

v. 鈽是唯一沒有穩定同位素的元素。

vi. 普洛敦維士是羅德島州的首府。

vii. 拉米紙牌是一種吃墩紙牌遊戲。

viii. 阿茲特克把犰狳稱作「龜兔」。

ix. 雛菊（Bellis perennis）在夜間不會闔上。

x. （20, 99, 101）三個數構成畢氏三元數。

108

依提示將某些方格塗滿,找出隱藏的圖案。方格外的數字依序代表該行或該列上連續塗滿的方格數目及前後順序;且同行或同列上每處連續塗滿的方格之間,都必須至少間隔一個方格。

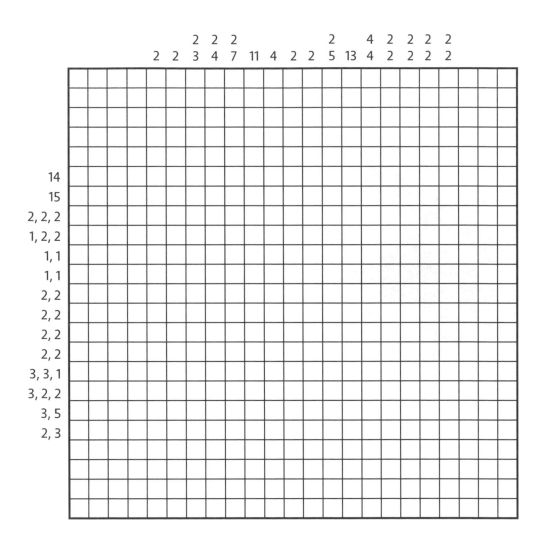

解答請見第264頁。

解答請見第264頁。

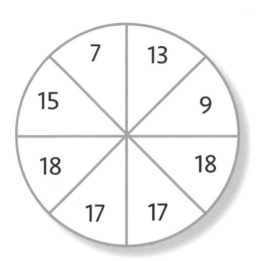
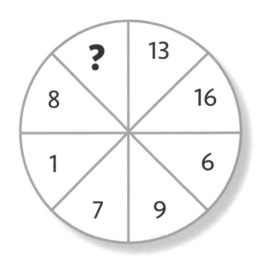

109 問號應該是哪個
數字呢？

解答請見第264頁。

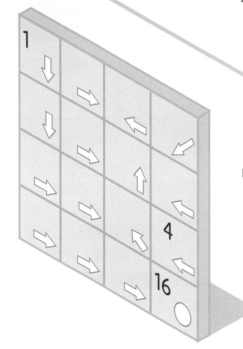

110 方格中的箭頭表示要移動的
方向，幾個數字則用來表示
該方格在正確路徑中的順
序。請從左上方格移動到右
下方格，且每個方格都剛好
經過一次。

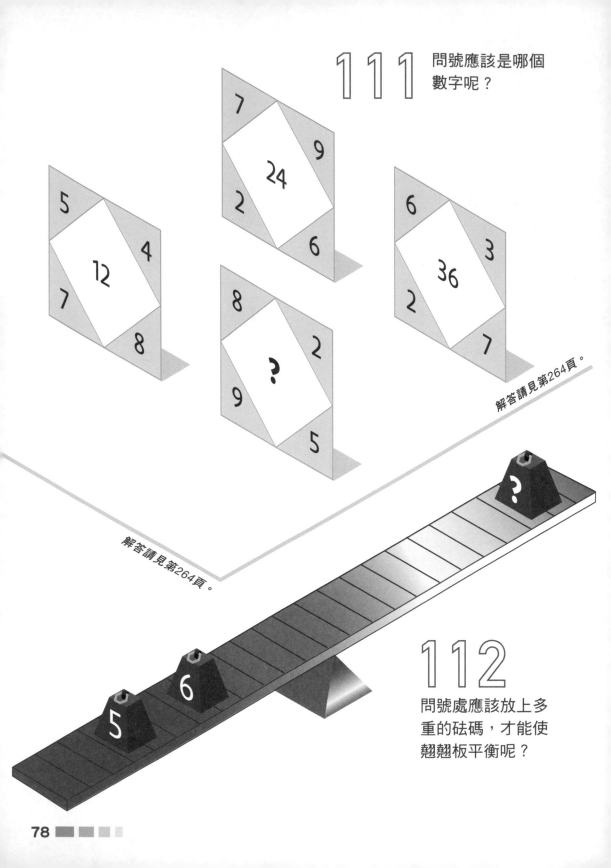

111

問號應該是哪個數字呢？

7

9

24

2

6

5

4

12

7

8

8

2

?

9

5

6

3

36

2

7

解答請見第264頁。

解答請見第264頁。

112

問號處應該放上多重的砝碼，才能使翹翹板平衡呢？

5

6

?

113

空白方格中應該填入
哪些符號呢？

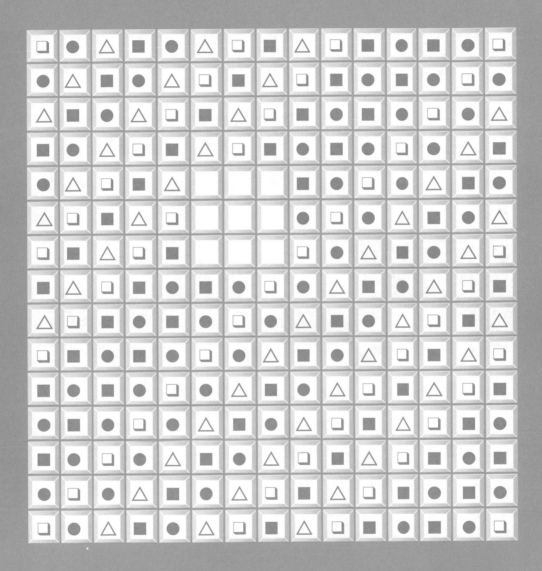

解答請見第264頁。

114

在黃色方格中填入1～9的數字，水平或垂直相鄰的黃色方格中不可以有相同數字。每一列黃色方格左側和每一行黃色方格上方都有一個數字總和，填入的數字必須等於該總和。

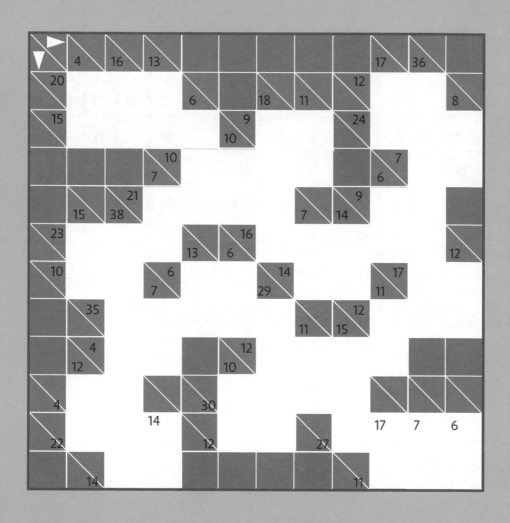

解答請見第264頁。

115

這個方格包含一套完整多米諾骨牌上的數字，從0-0到9-9，以水平或垂直方向組合而成。請畫出所有骨牌的位置。

解答請見第264頁。

116

哪個圖形可以和左側圖形組合成完整的圖形？

解答請見第264頁。

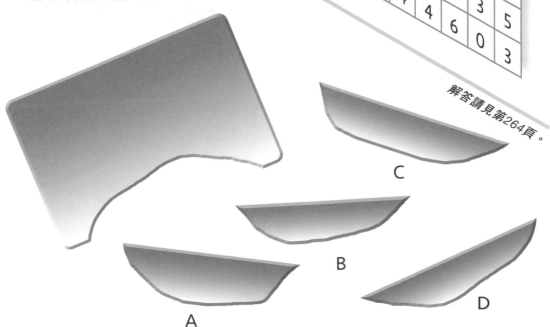

A

B

C

D

117

這個方格包含一套完整多米諾骨牌上的數字，從0-0到9-9，以水平或垂直方向組合而成。請畫出所有骨牌的位置。

解答請見第264頁。

```
2  5     8
0  8     8  8
1  8  4  6        8  3
9  7  3  6        3  0  0  2  7
1  5  5  1  6  5  4  3  5
6  8  6  0  5  5  9  2  2  6
3  9  6  7  3  3  9  2  3  5
2  8  5  0  4  1  8  1  2  7  0
4  7  9  6  8  7  1  9  0  3  8  4
6  2  4  0  4  9  4  1  7  6  1  4
      0  7  1  4  7  5  0
      3  9  8  2  9  3  1  1
            2  6  8  2  9  7  3
                  4  9  2  2
```

解答請見第265頁。

118

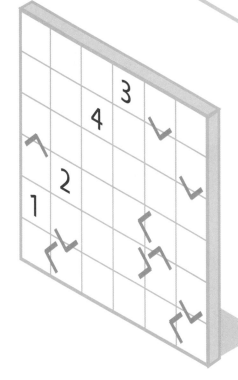

在方格中填入數字1～6，讓每一行和每一列上的數字都不重覆。在「大於」（＞）或「小於」（＜）兩側的數字必須遵守符號規則，也就是箭頭所指的數字要小於另一側的數字。

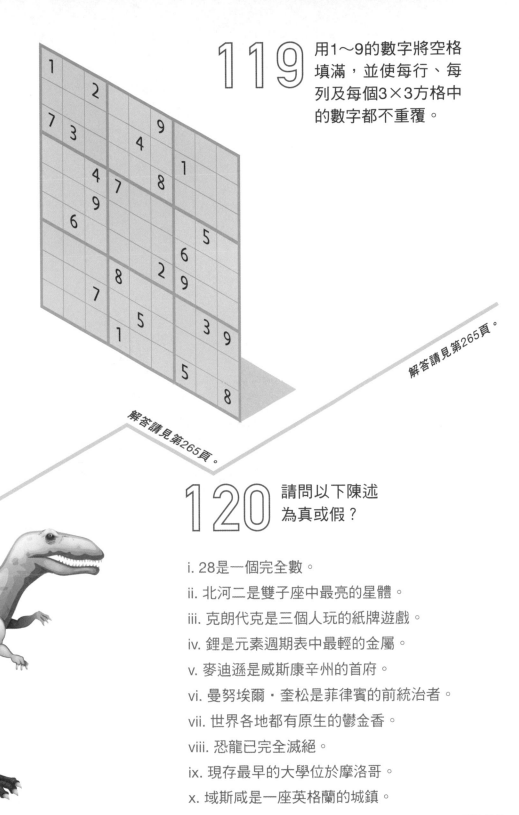

119

用1～9的數字將空格填滿，並使每行、每列及每個3×3方格中的數字都不重覆。

Sudoku grid values:
1 2
7 3 9 4
4 1
4 7 8
9
6 5
6
8 2 9
7
5 3 9
1
5
8

解答請見第265頁。

解答請見第265頁。

120

請問以下陳述為真或假？

i. 28是一個完全數。

ii. 北河二是雙子座中最亮的星體。

iii. 克朗代克是三個人玩的紙牌遊戲。

iv. 鋰是元素週期表中最輕的金屬。

v. 麥迪遜是威斯康辛州的首府。

vi. 曼努埃爾・奎松是菲律賓的前統治者。

vii. 世界各地都有原生的鬱金香。

viii. 恐龍已完全滅絕。

ix. 現存最早的大學位於摩洛哥。

x. 域斯咸是一座英格蘭的城鎮。

83

NOTE

NOTE

中級挑戰

解答請見第265頁。

3D　1R　1DR　2D　4DL　5L　1DL

4R　5DR　5D　3D　1UL　1U　3D

1UR　3DR　2R　2DR　2R　4L　1U

2DR　3U　1U　**F**　2R　2L　3U

2R　1D　1L　2D　4U　1L　1DL

4U　2U　4R　1DR　2U　2L　4UL

4U　1UL　3UR　3L　3L　4U　1L

01 方格中的數字與字母，標明了前往下一個方格的步數和方向：左（L）、右（R）、上（U）、下（D）。例如3R代表向右三格，而4UL代表左上斜對角四格。你的目標是抵達終點F，且每個方格都只能經過一次。請問起點應該是哪個方格？

這些方格依照特定邏輯排列。
問號應該是哪個數字呢？

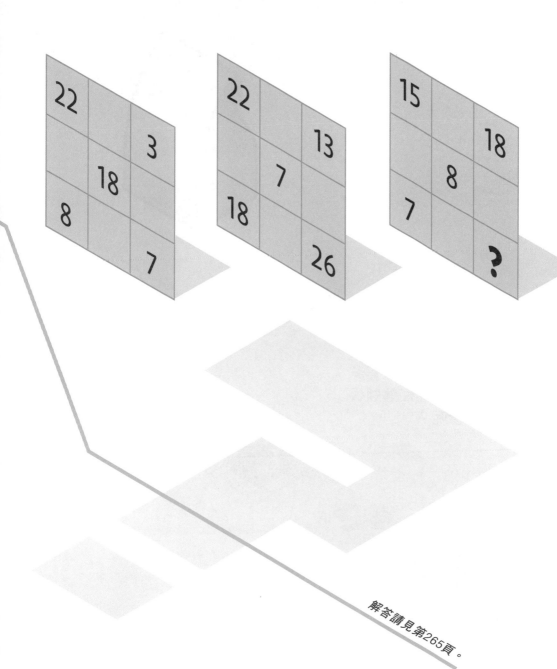

解答請見第265頁。

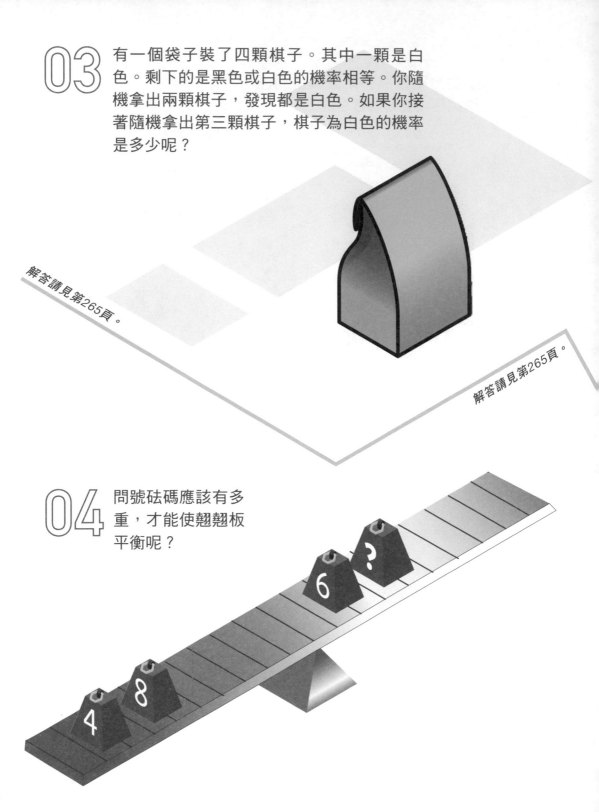

03　有一個袋子裝了四顆棋子。其中一顆是白色。剩下的是黑色或白色的機率相等。你隨機拿出兩顆棋子，發現都是白色。如果你接著隨機拿出第三顆棋子，棋子為白色的機率是多少呢？

解答請見第265頁。

解答請見第265頁。

04　問號砝碼應該有多重，才能使翹翹板平衡呢？

請將這個數字方格劃分成
下面28張多米諾骨牌。

1	0	5	3	1	6	5	5
2	4	2	2	2	6	0	2
6	1	1	6	4	1	6	2
0	1	5	4	3	2	5	0
4	5	1	4	5	3	3	0
3	6	1	4	6	4	2	3
3	6	0	5	0	4	0	3

0	0

0	1	1	1

0	2	1	2	2	2

0	3	1	3	2	3	3	3

0	4	1	4	2	4	3	4	4	4

0	5	1	5	2	5	3	5	4	5	5	5

0	6	1	6	2	6	3	6	4	6	5	6	6	6

解答請見第265頁。

06 根據圖中的邏輯，頂端的空白三角形應該
包含哪些符號？

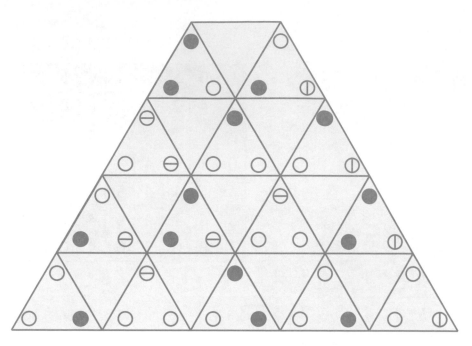

解答請見第265頁。

07 找出方格中字母的
邏輯，以及問號應
該是哪個字母。

解答請見第265頁。

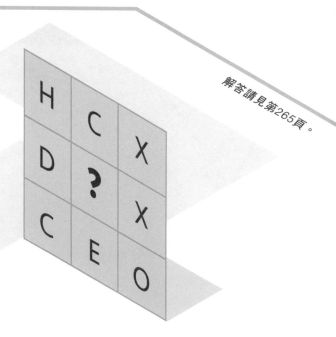

08 空白方格中應該填入哪些符號呢？

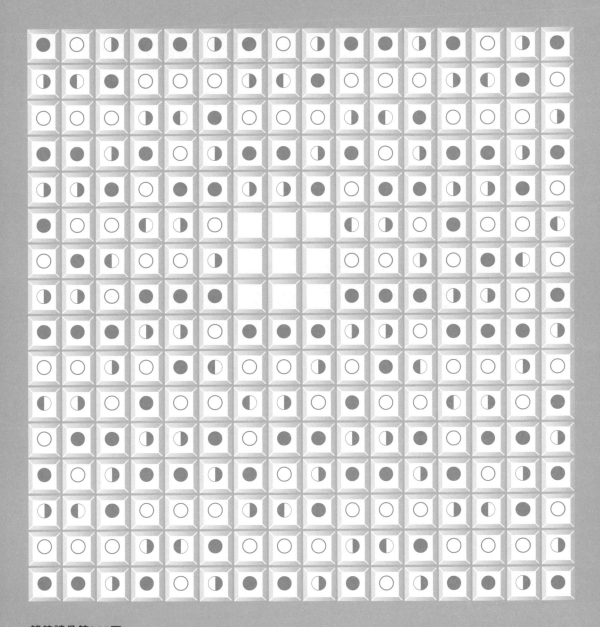

解答請見第265頁。

這些數字依照特定邏輯排列。
問號應該是哪個數字呢?

解答請見第265頁。

10 假設你用時速5英里走一英里，回程要走多快才能讓來回的平均速度變成時速10英里呢？

解答請見第266頁。

11 你一天各吃一錠兩種不同的藥。這兩種藥無法從外觀分出差異。一天早上，你發現自己不小心從第一個藥罐拿出一顆、從第二罐拿出兩顆。你分不出哪顆藥是哪一種。

解答請見第265頁。

要怎樣才能服用正確的劑量，而不用把三顆藥丸都丟掉呢？

12

請在空白方格內重組以下的數字方塊，使橫向與直向上的5個數字皆相同。

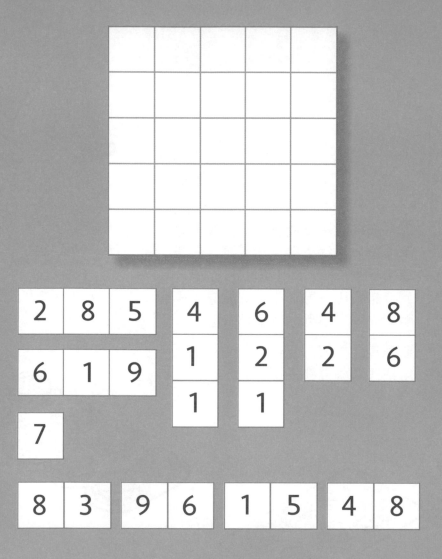

2 8 5

6 1 9

7

4 1 1

6 2 1

4 2

8 6

8 3 9 6 1 5 4 8

解答請見第266頁。

13 請問哪個圖形和其他圖形
不是同類？

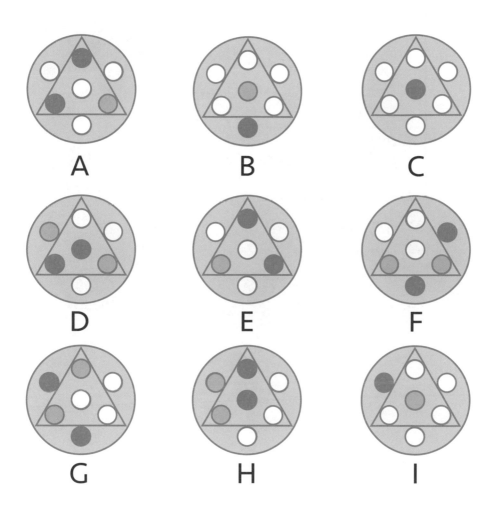

解答請見第266頁。

14

A之於B，如同C之於
V、W、X、Y或Z？

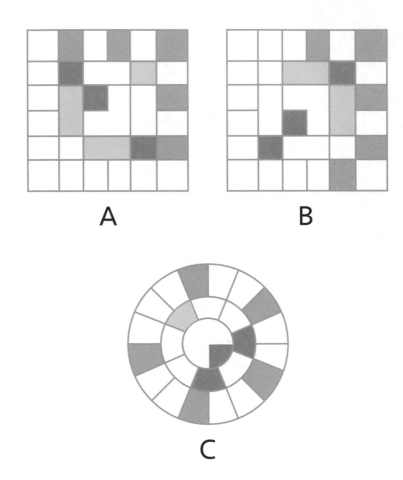

A

B

C

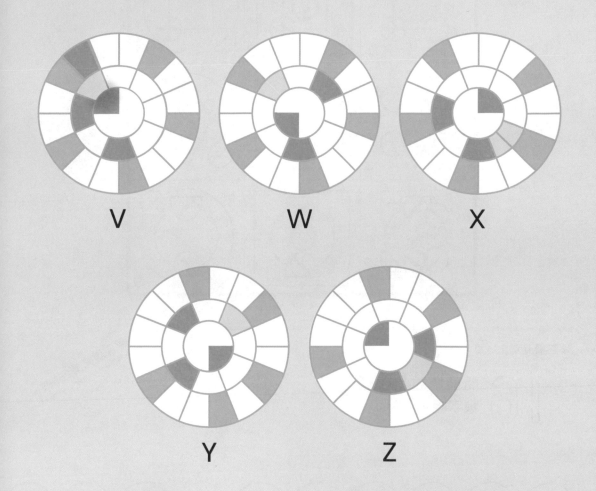

V W X

Y Z

解答請見第266頁。

15

請問哪一個方格是錯誤的呢？

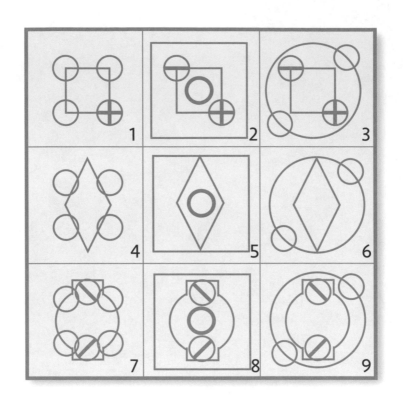

解答請見第266頁。

解答請見第266頁。

16

問號應該是哪個數字呢？

(10) (6) (13) (1) (13) (10) (10) (1) (19) (?)

在下方A到E圖中，哪一個能加入
一顆球來符合上圖中球的條件呢？

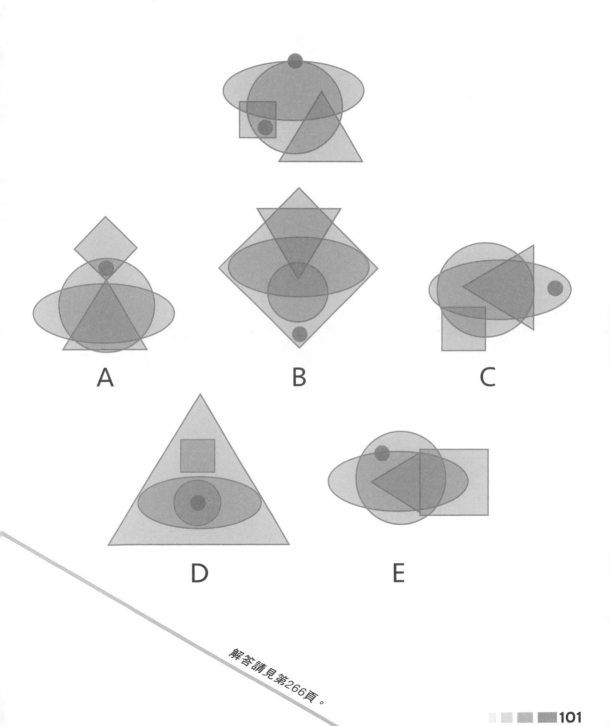

A

B

C

D

E

解答請見第266頁。

18

將方塊切割成4個相同的形狀，且剛好各包含5個不同的符號。

解答請見第266頁。

19 在這個長除法運算中，每個數字都被替換成特定符號。請問原本的算式是什麼樣子呢？

解答請見第266頁。

20

以下各行數字根據特定邏輯排列。下一行應該長什麼樣子呢？

8

4　2

9　3　4

1　7　9

7　1　1

3　9　7

2　4　3　?

解答請見第266頁。

21 這些數字依照特定邏輯排列。問號應該是哪個數字呢？

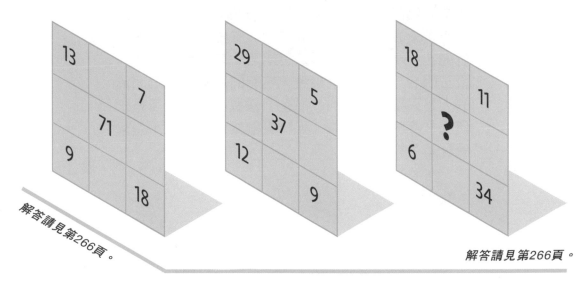

解答請見第266頁。

解答請見第266頁。

22 以下設計依照特定邏輯排列。問號應該是哪個數字呢？

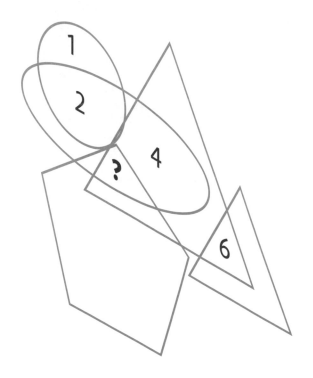

23

五位在一場花展相遇並分享各自的偏好。其中哪一位帶了起司三明治？

海登帶了火腿三明治，但他不是喜歡紅花而來看天竺葵的那個人。帶了雞肉三明治的人喜歡藍花，而且不是來看三色堇或山茶花的。其中一人喜歡粉紅色的花。瑪格沒有帶雞蛋三明治。塔德也沒有帶雞蛋三明治，而且不是來看天竺葵的。帶鮪魚三明治的人是來看杜鵑花的，而且不喜歡白花。萊莎是來研究飛燕草的。最後，麥特喜歡紫花，而且不是來看杜鵑花的。

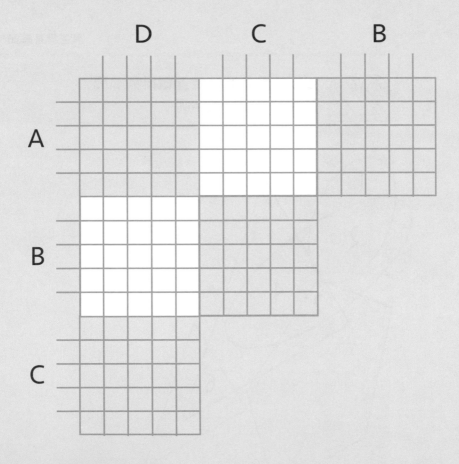

解答請見第266頁。

24 方格中的數字與字母，標明了前往下一個方格的步數和方向：左（L）、右（R）、上（U）、下（D）。例如3R代表向右三格，而4UL代表左上斜對角四格。你的目標是抵達終點F，且每個方格都只能經過一次。請問起點應該是哪個方格？

2D
2R
4R
5R　2DR
3R　1U　2R
2U　　　4L　2D
2D　1D　2L　　　3D
1L　　　4L　2D
2R　　2R　3D　2L　　3D
　　F　　　　1R
4R　　　2L　3U
3U　3U
1U　　3U　4L　3D
1D　　　4U
2U　1D　2L　　　4U　2L
4U　　1D　　3D
1L　　2L　2L
3L　4U　1D
4U　1L
2L
2L

25 用6條直線將下圖劃
分成7個區塊,每個
區塊各含有1、2、3
、4、5、6、7個星
星,且每條直線各需
要至少接觸一個邊。

解答請見第266頁。

26 這些三角形存在特
定邏輯。問號應該
是哪個字母呢?

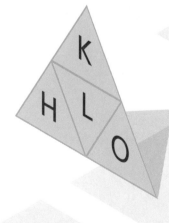

解答請見第266頁。

27

這些時鐘依照特定邏輯排列。請問4號時鐘應該顯示什麼時間呢？

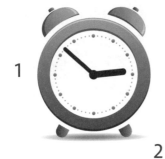

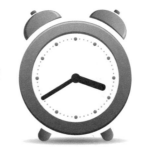

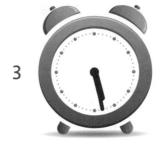

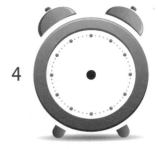

解答請見第266頁。

解答請見第266頁。

28

方格中的字母和數字依照特定邏輯排列。問號應該是哪個數字呢？

29

以下各行數字根據特定邏輯排列。下一行應該長什麼樣子呢？

④
⑦
③ ⑤ ①
⑨ ① ④
⑥ ① ①
④ ⑨ ⓪
① ⑨ ① ❓

解答請見第267頁。

解答請見第267頁。

30

五名壞蛋被指控犯下搶劫案。它們各提出一句陳述，但其中兩句是假的。這樣就足以得出定論。請問有罪的是誰？

A：「是B幹的。」
B：「A在說謊。」
C：「D是無辜的。」
D：「E是無辜的。」
E：「D說的是實話。」

31

有一場賽跑分四段進行。已知每段路程的公里數和前五名參賽者在各段的平均每秒公尺數，請問獲勝的是誰？花的總時間是多少呢？

跑者	路段 距離	A-B 5.8km	B-C 4.6km	C-D 7.3km	D-E 0.9km
V		4.8	4.3	3.4	5.2
W		4.6	4.2	3.7	5.1
X		4.7	4.4	3.5	5.0
Y		4.9	4.25	3.1	5.4
Z		4.7	4.6	3.3	5.2

解答請見第267頁。

解答請見第267頁。

32

下圖依照特定的邏輯排列。缺少的那塊方格應該是什麼樣子呢？

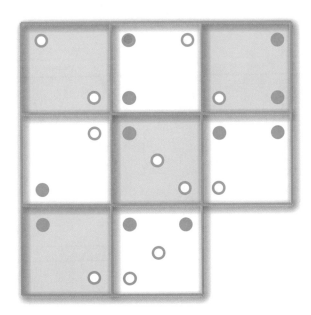

每個符號都代表一個數字。
問號應該是哪個數字呢？

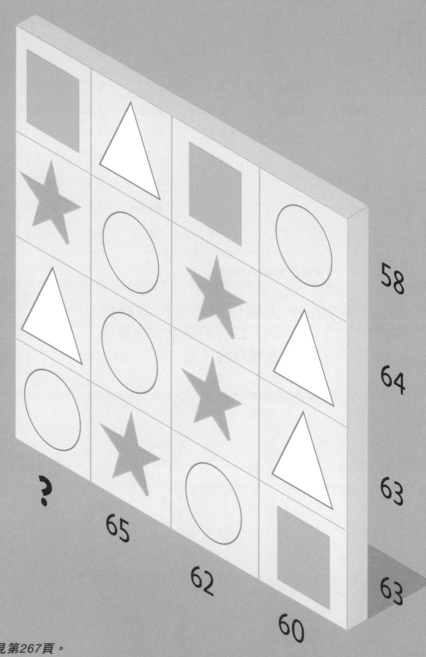

58

64

63

65

62

63

60

解答請見第267頁。

34

請將下方的圖形放到三角形上符號相
對應的位置，且圖形之間互不接觸。

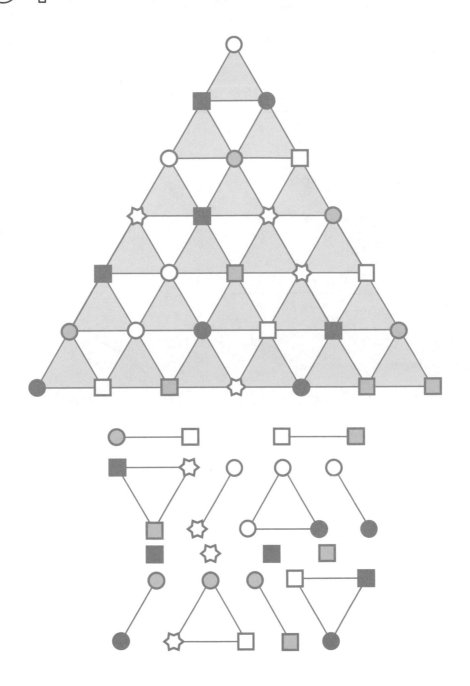

解答請見第267頁。

以下五塊形狀的其中四塊能組合成一個正幾何圖形。哪一個是多出來的形狀呢？

解答請見第267頁。

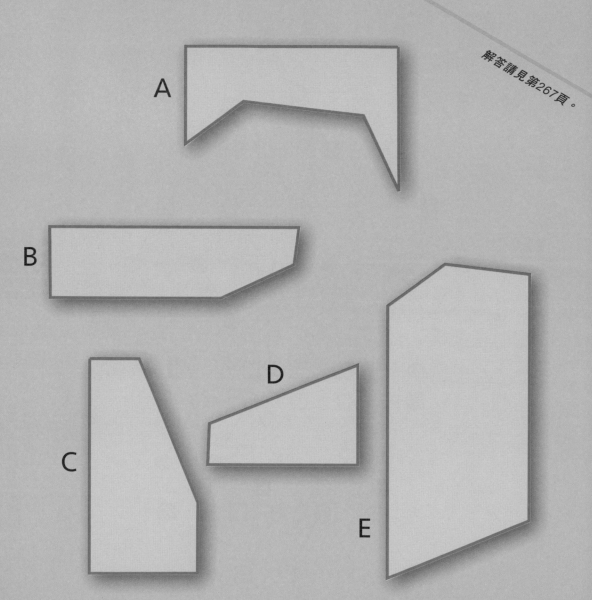

A

B

C

D

E

37

你面前有兩扇門，其中一扇門後可能藏有致命機關。兩扇門上各有一塊告示。如果門A是安全的，門上的告示就是真的；如果門B是安全的，門上的告示就是假的。然而，兩塊告示都從門上被取下，你不知道哪一塊告示是配哪扇門。

你該打開哪扇門呢？

告示A：這扇門會致命。

告示B：兩扇門都致命。

解答請見第267頁。

解答請見第267頁。

36

圖中數字依照特定邏輯排列。問號應該是哪個數字呢？

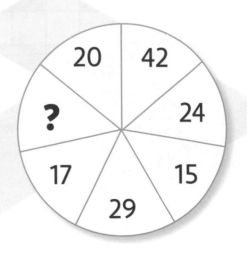

38 請在方格中填入正確的數字。

3位數
142 639
178 673
232 678
253 749
293 834
393 942
477

4位數
3089
9112

5位數
10985
11624
18291
37255
51200
56071
73985

6位數
187127
277892
364382

7位數
7347385

8位數
11217966

9位數
215628072
326602260
524755252
937660985

解答請見第267頁。

39

你與A、B和C三位女性共處。她們互相認識。其中一位永遠說謊、一位永遠說實話，還有一位隨機說實話和說謊。她們各向你提出一句陳述。

請問哪一位是永遠說實話的呢？

A：「B永遠說實話。」

B：「A是騙子。」

C：「如果問我的話，我會說B是隨機說的那個。」

解答請見第267頁。

解答請見第267頁。

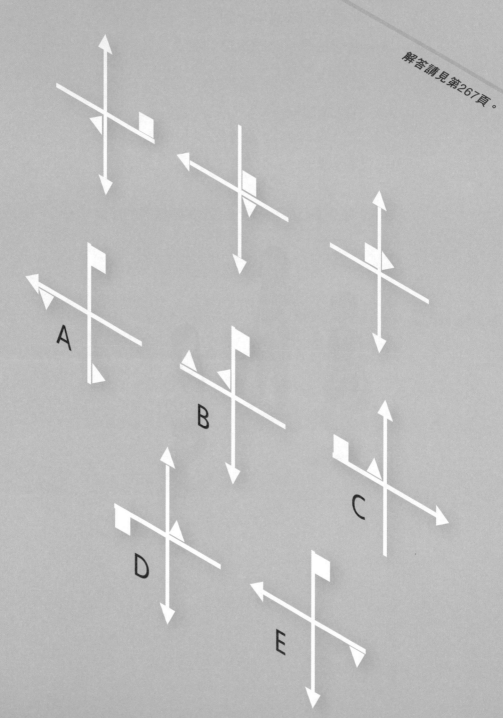

41

以下的陳述有幾句為真？

· 這些陳述中至少有一句為假。
· 這些陳述中至少有兩句為假。
· 這些陳述中至少有三句為假。
· 這些陳述中至少有四句為假。
· 這些陳述中至少有五句為假。
· 這些陳述中至少有六句為假。
· 這些陳述中至少有七句為假。
· 這些陳述中至少有八句為假。
· 這些陳述中至少有九句為假。
· 十句陳述全部為假。

解答請見第267頁。

42 下方哪一組形狀最接近上
方這組形狀的條件？

解答請見第267頁。

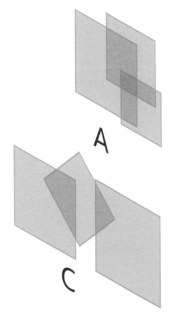

A

B

C

D

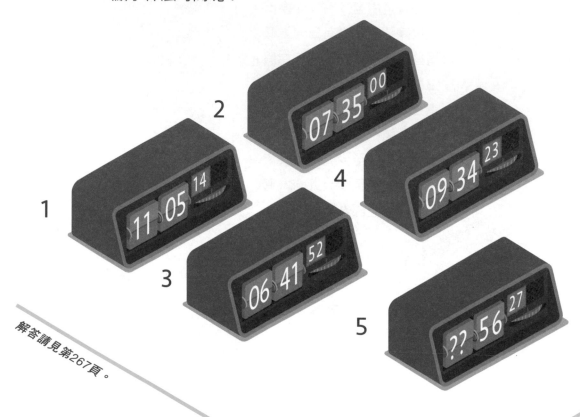

43

這些12時制的數位時鐘依照特定的邏輯排列。第5個時鐘應該顯示什麼時間呢？

2

07 35 00

4

09 34 23

1

11 05 14

3

06 41 52

5

?? 56 27

解答請見第267頁。

解答請見第267頁。

44

請重組這些數字使等式成立，但不加入其他數學符號。

4 4 = 6 3

下一個應該是哪個數字呢？

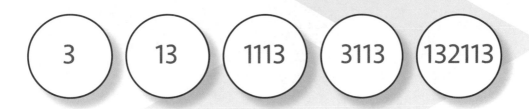

(3) (13) (1113) (3113) (132113)

解答請見第267頁。

解答請見第268頁。

46 有三名弓箭手用同一面標靶練習射箭。各射出5支箭之後，他們停下來比較分數，並發現他們各都得78分。計分過程中，他們注意到A用前兩支得了13分，而C用最後兩支得了8分。請問誰沒有射中紅心？

解答請見第268頁。

 將空白方格依照以下條件填滿：

- 9×9方格的每行與每列上皆包含1
 到9的數字，且不重複

- 3×3方格都剛好包含1到9的數字

	6			5	8			1
	1						2	6
		8				9		
		4			6		9	
			7		5			
	9		8			7		
		2				5		
9	4						6	
8			4	6			7	

依照以下的指示進行操作，
會得到什麼結果呢？

1. 寫下數字7。

2. 從上一個寫下的數字減去3，並記住結果。

3. 把你記住的數字寫在上一個寫下的數字旁邊。

4. 把上一個寫下的數字加2，並記住結果。

5. 把你記住的數字寫在上一個寫下的數字旁邊。

6. 把上一個寫下的數字加2，並記住結果。

7. 你寫下至少9位數了嗎？如果還沒，就返回第2步，否則繼續。

8. 在上一個寫下的數字旁邊寫數字1。

9. 停止。

解答請見第268頁。

解答請見第268頁。

49 以下的每組天平皆為平衡。問號處需要放上幾顆圓球才能平衡？

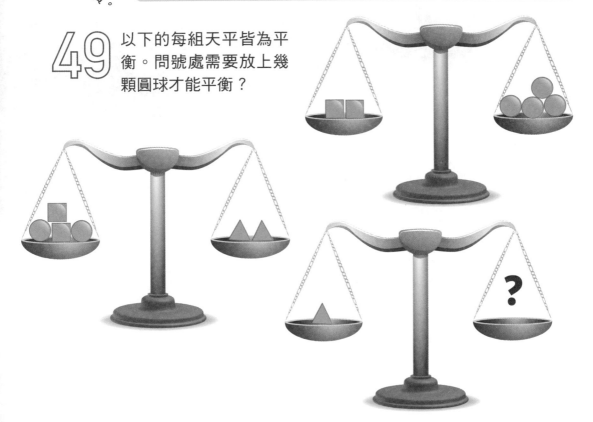

50

以下的每組天平皆為平衡。問號處需要
放上幾顆圓球才能平衡？

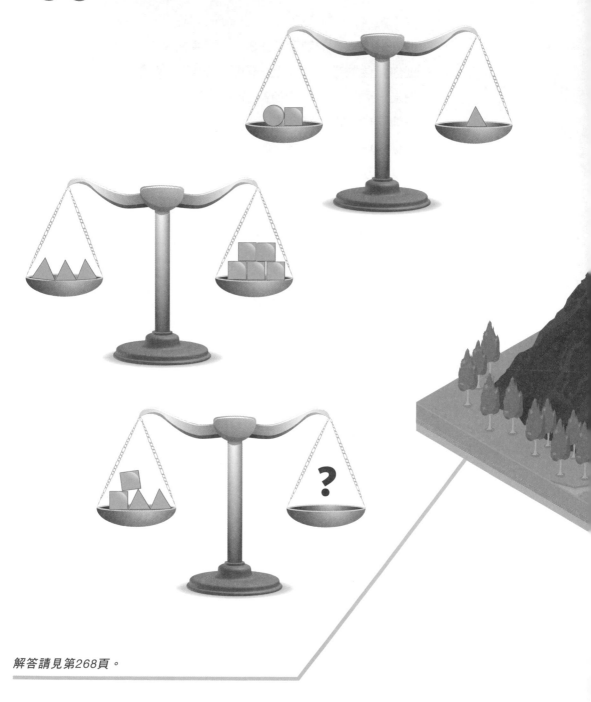

解答請見第268頁。

124 ■ ■ ■ ■

51

請在方格中畫出最大的相同形狀，且不接觸到方格四邊及任何其他形狀。

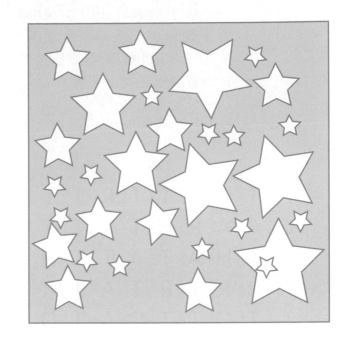

解答請見第268頁。

解答請見第268頁。

52

38位登山家中有12位成功登上聖母峰、7位成功登上K2、2位成功登上黎明之牆，而只有6位成功登上安納布爾納峰。只成功登上其中一座山峰的最低可能人數是多少呢？

53

THROAT這個字在以下方格中剛好出現一次，但可能是水平、垂直或斜對角順向或逆向拼寫。你能把它找出來嗎？

```
H T T O T T R T T A T R A H R
O A A R H T O T R O A O R T R
T T H A T A T T H A H T H A T
O R R T R T A T R O H R T H O
T T O T T O A T O R T T H O T
H A A R T A O A R T R T O O R
T R T R O T T R T T H H R A O
T H T R H T R H O H T R O H O
T O R H R R R A T O H O O T O
R O H T T A O A H H T H O R T
R T T R A T O O R H O T T R H
R A T T T T T O R O T T O T O
R T T T R H R O T T H A O T A
R T T A O A A H T A T A R T H
A H O A H T T T O A H T R R T
```

解答請見第268頁。

54 外圍圓圈中位於特定位置的符號依照以下規則轉移至內圈：如果出現一次，一定轉移。如果出現兩次，且其他符號不會從該位置轉移的話，則轉移。如果出現三次，且該位置沒有只出現一次的符號，則轉移。如果出現四次，則不轉移。如果有相同出現次數的符號發生衝突，則優先順序為左上、右上、左下、右下。請問內圈會是什麼樣子呢？

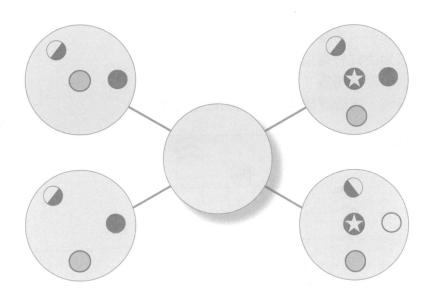

解答請見第268頁。

55 下方的網格中藏有10艘船：4艘占1個方格、3艘占2個方格、2艘占3個方格、1艘占4個方格。方向皆為水平或垂直，且任兩艘船互不相鄰（斜對角也不相鄰）。方格旁的提示數字代表該行或該列上共有幾個方格包含船隻。圖中標示了部分船隻（或船的一部分）及空白海域，請辨識出這10艘船的確切位置。

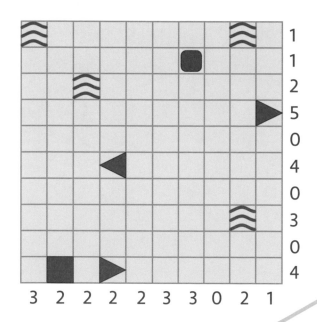

解答請見第268頁。

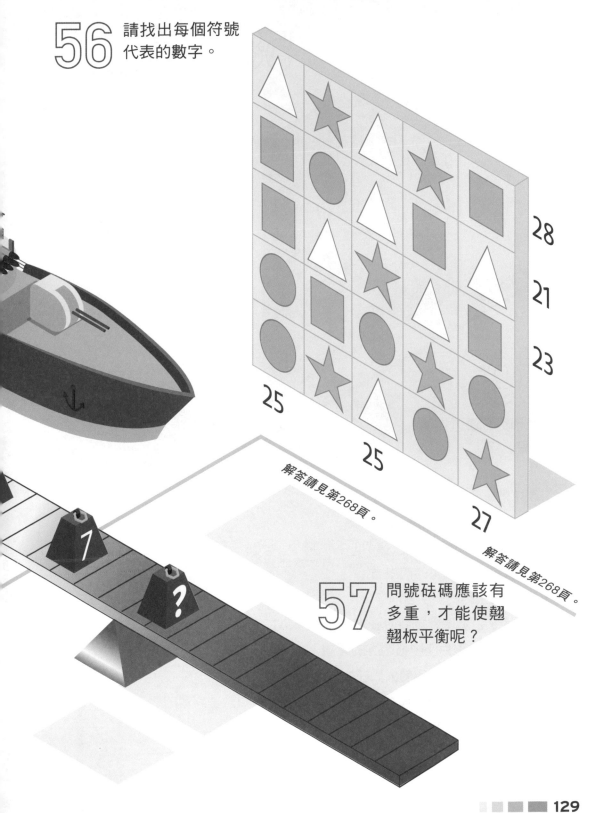

56 請找出每個符號代表的數字。

28

21

23

25

25

27

解答請見第268頁。

解答請見第268頁。

57 問號砝碼應該有多重,才能使翹翹板平衡呢?

7

?

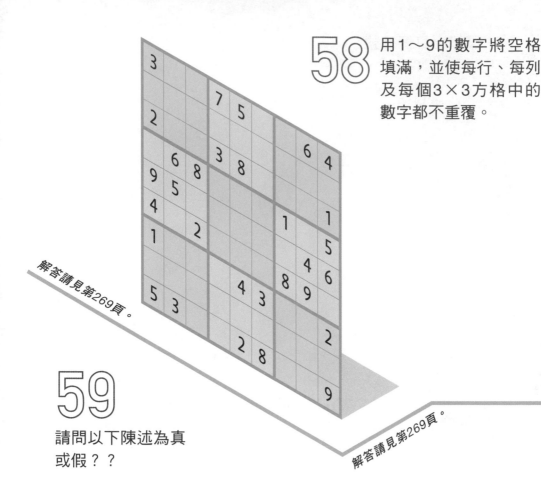

解答請見第269頁。

58 用1～9的數字將空格填滿，並使每行、每列及每個3×3方格中的數字都不重覆。

解答請見第269頁。

59

請問以下陳述為真或假？？

i. 537是一個質數。

ii. 氟會和幾乎其他所有元素反應。

iii. 火藥是在9世紀於印度發明的。

iv. 納比斯是西西里的前暴君。

v. 紐約市是紐約州的首府。

vi. 帕津是位於塞爾維亞的城市。

vii. 參宿七是獵戶座中最明亮的星體。

viii. 塞尼特是5,000年前人們在古埃及玩的桌上遊戲。

ix. 有些鸚鵡已展現出理解並正確使用數百個人類語言詞彙的能力。

x. 水仙花是水仙屬的植物。

60

請問以下陳述為真
或假？？

i. 78是一個三角形數。

ii. 一副52張的紙牌有~10^25種可能排序。

iii. 傑瑞·羅林斯是迦納的前統治者。

iv. 喀山是位於愛沙尼亞的城市。

v. 洛杉磯是加利福尼亞州的首府。

vi. 鏡子是2500年前在黎巴嫩發明的。

vii. 矽是一種非金屬元素。

viii. 天狼星是小犬座中最明亮的星體。

ix. 目前沒有已知的野生羊駝。

x. 有一種玫瑰是以英國工會主義者阿瑟·斯卡吉爾命名。

解答請見第269頁。

61

方格中的箭頭表示要移動
的方向，幾個數字則用來
表示該方格在正確路徑中
的順序。請從左上方格移
動到右下方格，且每個方
格都剛好經過一次。

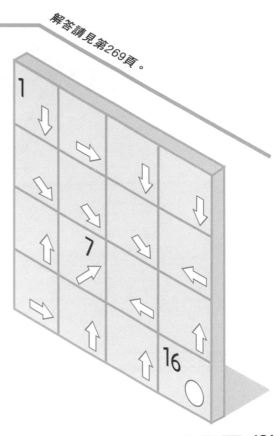

解答請見第269頁。

問號應該是哪個
數字呢？

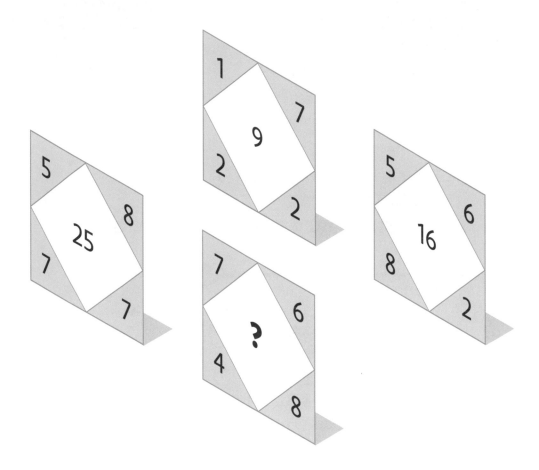

解答請見第269頁。

63

用1～9的數字將空格填滿，並使每行、每列及每個3×3方格中的數字都不重覆。且每個虛線方格區塊內的數字，加起來都等於左上角的數字。

17	13	11		10	10	11		17
		13	9			7		
					11		10	
10	15	12	11	11		11	4	
					10		19	
8			9	11		11		
12		17			12	9	11	25
9			8					
6				15				

解答請見第269頁。

64

下方的網格中藏有10艘船：4艘占1個方格、3艘占2個方格、2艘占3個方格、1艘占4個方格。方向皆為水平或垂直，且任兩艘船互不相鄰（斜對角也不相鄰）。方格旁的提示數字代表該行或該列上共有幾個方格包含船隻。圖中標示了部分船隻（或船的一部分）以及空白海域，請辨識出這10艘船的確切位置。

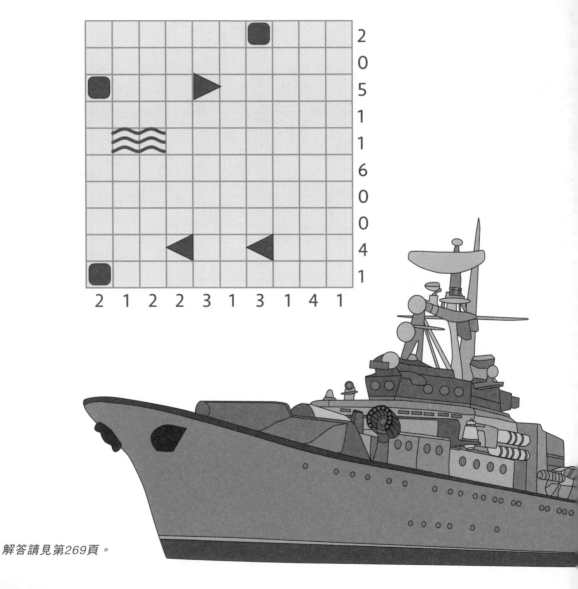

解答請見第269頁。

請在空白方格內重組以下的數字方塊，
使橫向與直向上數字皆相同。

解答請見第269頁。

66

在數字間填入加號、減號、乘號及除號，使下方的算式成立，且所有運算都要按題中順序進行（忽略四則運算的原則）。

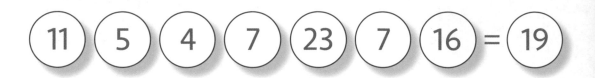

$(11)\ (5)\ (4)\ (7)\ (23)\ (7)\ (16) = (19)$

解答請見第269頁。

67

請問以下陳述為真或假？？

解答請見第269頁。

i. 鋁沒有放射性同位素。

ii. 地球上每個大陸都有蜥蜴。

iii. 邁阿密是佛羅里達州的首府。

iv. 佩爾韋茲・穆沙拉夫是阿富汗的前統治者。

v. 圓周對直徑的比例Pi（π）是一個有理數。

vi. 波茲南是位於波蘭的城市。

vii. 有些骰子有12個面。

viii 有些含羞草被觸碰後會快速闔上。

ix. 天鴿座象徵的是一隻鴿子。

x. 數字「零」是第9世紀在阿拉伯發明的。

68

哪兩個正方體有
三個相同的面？

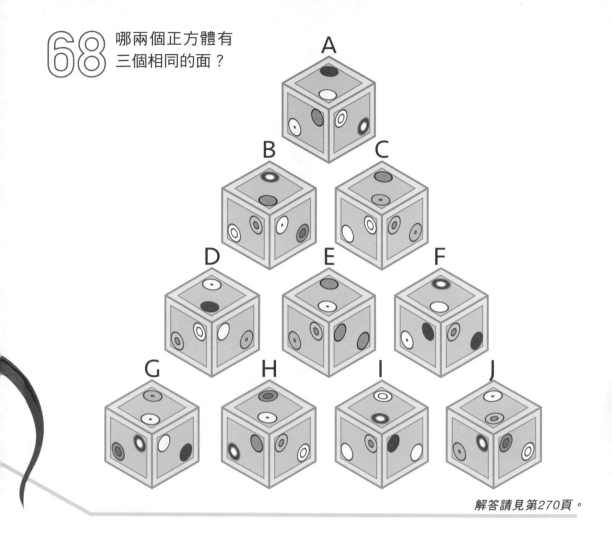

A

B　C

D　E　F

G　H　I　J

解答請見第270頁。

69

用6條直線將右圖
劃分成5個區塊，
每個區塊剛好都包
含16個圓圈，且
每條直線都不接觸
邊界。

解答請見第270頁。

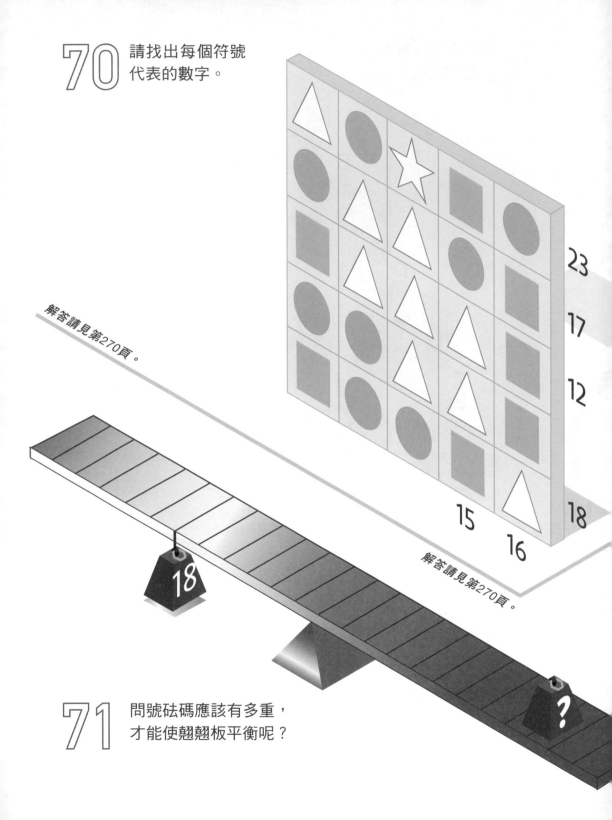

70 請找出每個符號代表的數字。

解答請見第270頁。

解答請見第270頁。

23

17

12

18

15

16

18

?

71 問號砝碼應該有多重，才能使翹翹板平衡呢？

72

在空格中填滿數字，構成水平和（或）垂直相連的重複數字群組。群組中的方格數目需等於該群組所顯示的數字。例如「2」代表有兩個2的方格。相同尺寸或數字的群組間不共用水平或垂直分界。每個群組都至少顯示一個數字。

解答請見第270頁。

73

用1～9的數字將空格填滿，並使每行、每列及每個3×3方格中的數字都不重覆。

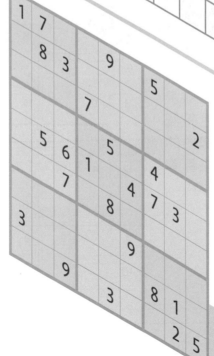

解答請見第270頁。

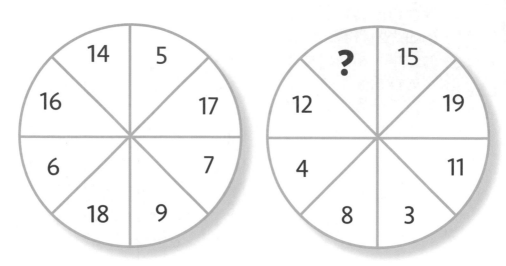

解答請見第270頁。

解答請見第270頁。

74 用1～9的數字將
空格填滿，並使每
行、每列及每個
3×3方格中的數字
都不重覆。且每個
虛線方格區塊內的
數字，加起來都等
於左上角的數字。

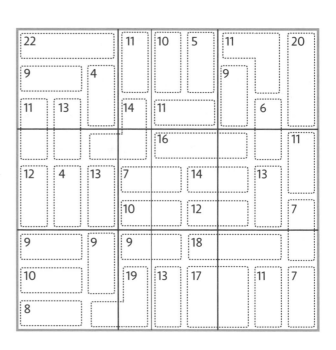

空白方格中應該填入
哪些符號呢？

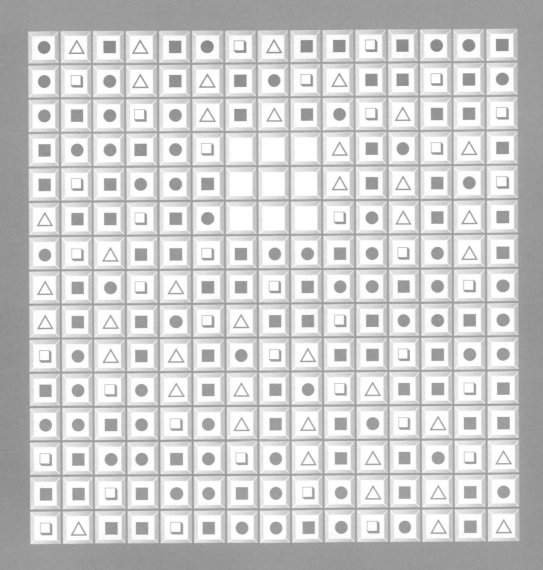

解答請見第270頁。

77

下方的網格中藏有10艘船：4艘占1個方格、3艘占2個方格、2艘占3個方格、1艘占4個方格。方向皆為水平或垂直，且任兩艘船互不相鄰（斜對角也不相鄰）。方格旁的提示數字代表該行或該列上共有幾個方格包含船隻。圖中標示了部分船隻（或船的一部分）以及空白海域，請辨識出這10艘船的確切位置。

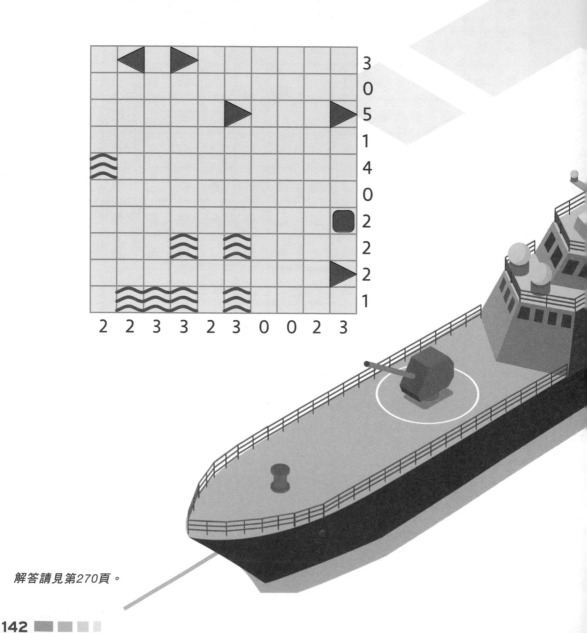

解答請見第270頁。

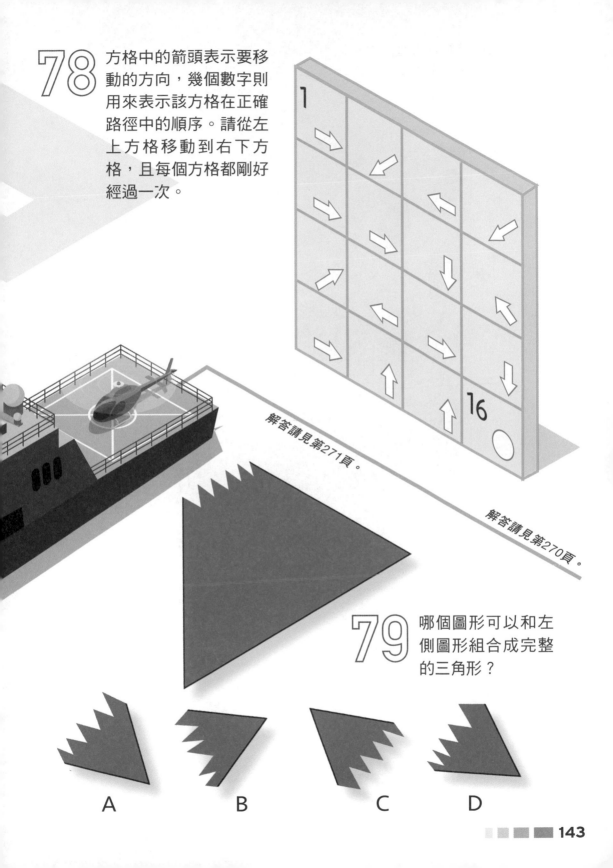

78 方格中的箭頭表示要移動的方向，幾個數字則用來表示該方格在正確路徑中的順序。請從左上方格移動到右下方格，且每個方格都剛好經過一次。

1

16

解答請見第271頁。

解答請見第270頁。

79 哪個圖形可以和左側圖形組合成完整的三角形？

A B C D

請找出每個符號
代表的數字。

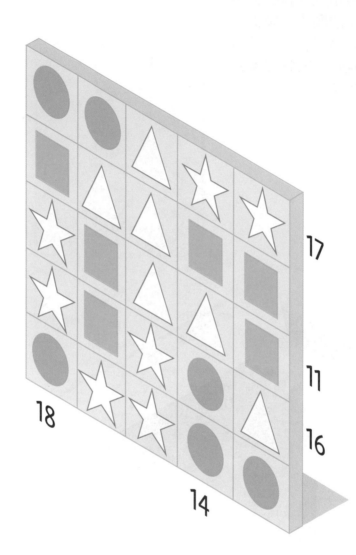

解答請見第271頁。

81

以下圖形能組合成一個正幾
何形。請問是什麼形狀呢？

解答請見第271頁。

82

用1～9的數字將空格填滿，並使每行、每列及每個3×3方格中的數字都不重覆。且每個虛線方格區塊內的數字，加起來都等於左上角的數字。

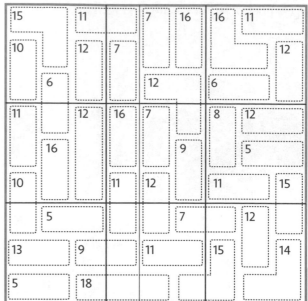

解答請見第271頁。

解答請見第271頁。

83

以下圖形能組合成一個正幾何形。請問是什麼形狀呢？

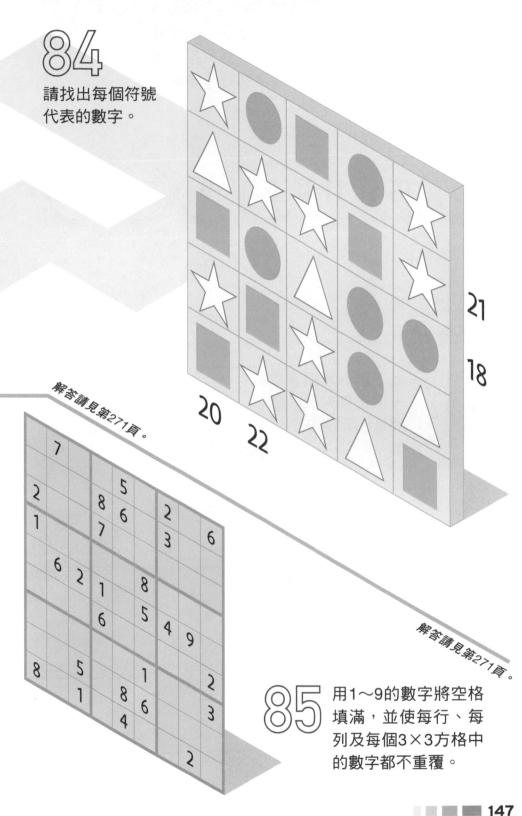

84

請找出每個符號
代表的數字。

21

18

20　22

解答請見第271頁。

	7			5				
2			8	6		2		
1			7			3		6
	6	2	1		8			
			6		5	4	9	
8		5			1			2
	1			8	6			3
		4						
							2	

解答請見第271頁。

85

用1～9的數字將空格
填滿，並使每行、每
列及每個3×3方格中
的數字都不重覆。

147

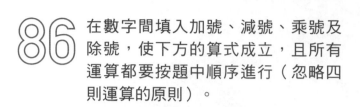

86 在數字間填入加號、減號、乘號及除號，使下方的算式成立，且所有運算都要按題中順序進行（忽略四則運算的原則）。

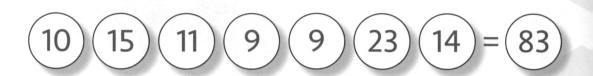

$$10 \quad 15 \quad 11 \quad 9 \quad 9 \quad 23 \quad 14 = 83$$

解答請見第271頁。

87 以下圖形能組合成一個正幾何形。請問是什麼形狀呢？

解答請見第271頁。

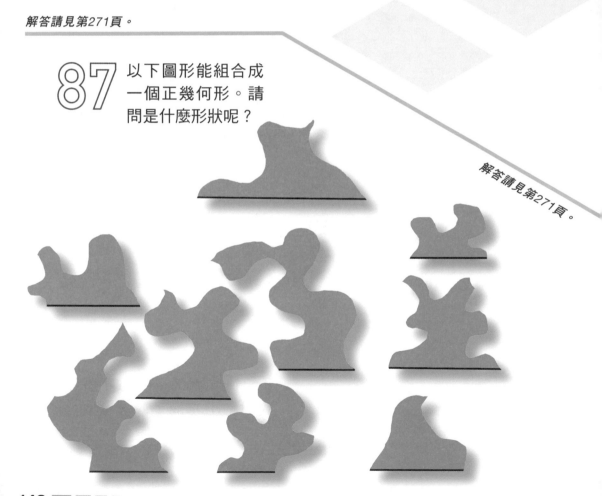

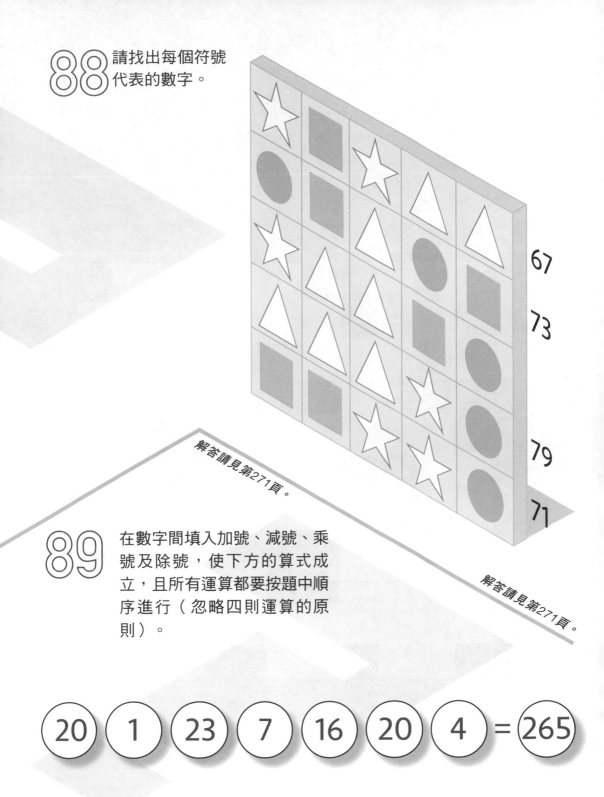

88 請找出每個符號代表的數字。

67
73
79
71

解答請見第271頁。

89 在數字間填入加號、減號、乘號及除號,使下方的算式成立,且所有運算都要按題中順序進行(忽略四則運算的原則)。

解答請見第271頁。

20　1　23　7　16　20　4　=　265

90

在黃色方格中填入1～9的數字，水平或垂直相鄰的黃色方格中不可以有相同數字。每一列黃色方格左側和每一行黃色方格上方都有一個數字總和，填入的數字必須等於該總和。

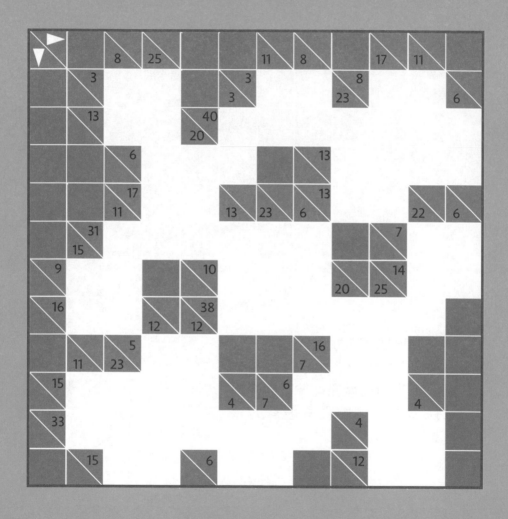

解答請見第271頁。

問號應該是哪個
數字呢？

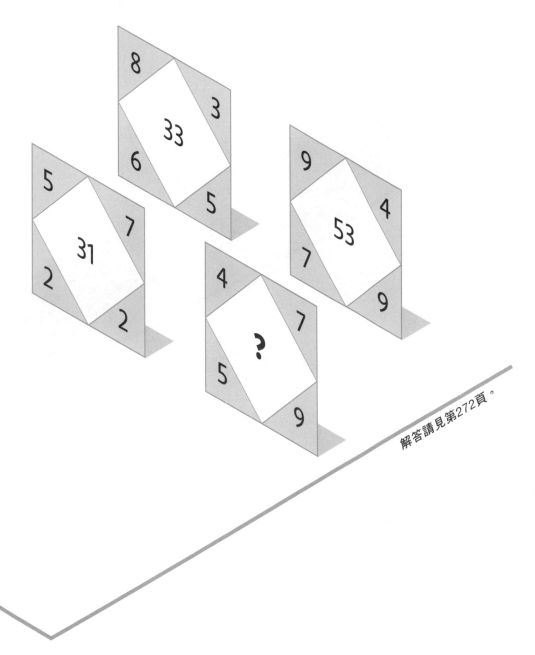

解答請見第272頁。

92

下方的網格中藏有10艘船：4艘占1個方格、3艘占2個方格、2艘占3個方格、1艘占4個方格。方向皆為水平或垂直，且任兩艘船互不相鄰（斜對角也不相鄰）。方格旁的提示數字代表該行或該列上共有幾個方格包含船隻。圖中標示了部分船隻（或船的一部分），請辨識出這10艘船的確切位置。

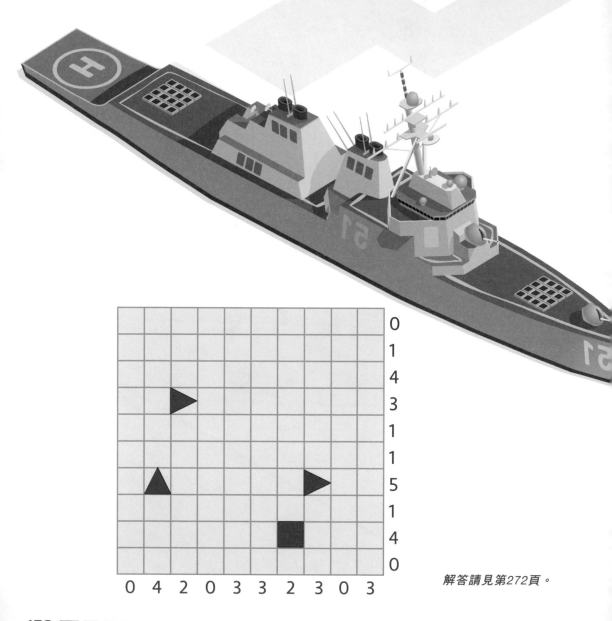

右側提示數字（由上至下）：0　1　4　3　1　1　5　1　4　0

下方提示數字（由左至右）：0　4　2　0　3　3　2　3　0　3

解答請見第272頁。

152

空白方格中應該填入哪
些符號呢？

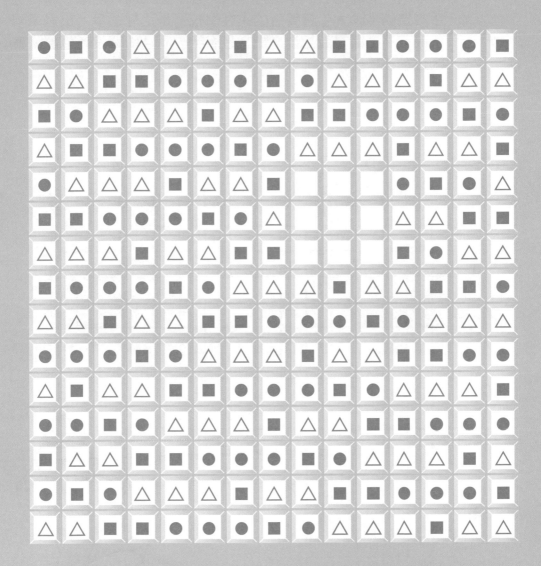

解答請見第272頁。

94

根據以下的資訊，前臂有疤痕的人的學校運動項目是什麼？

前體操選手成為了圖書館館員，而且不是有腿後肌拉傷的蕾貝卡。有扭傷的人在學校是短跑選手，而且不是凱文，也不是伊莉莎白。老師的名字不是丹尼爾，也不是凱莉。前單板滑雪選手成為咖啡師。手臂骨折的人在學校不是足球選手。出過車禍的凱莉不是圖書館館員。凱文是廚師，而且前臂沒有疤痕。藥師以前不是撐竿跳選手。

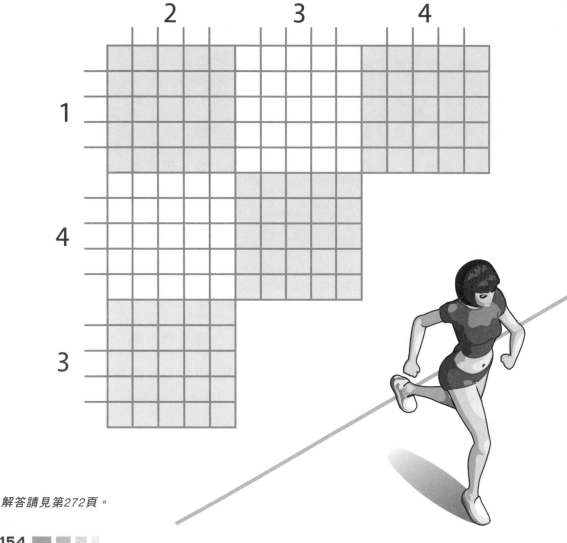

解答請見第272頁。

95

這個方格包含一套完整多米諾骨牌上的數字，從0-0到9-9，以水平或垂直方向組合而成。請畫出所有骨牌的位置。

9	6	5	2	3	6	5	1	2	1	8
3	3	3	2	5	0	2	4	8	7	6
4	9	0	4	1	8	0	2	4	7	5
6	9	3	9	7	7	7	0	4	0	1
7	0	8	7	2	1	1	7	3	4	6
0	9	2	2	0	5	9	3	6	2	6
6	8	5	3	5	7	9	1	5	9	5
3	7	7	1	9	6	3	2	8	6	1
4	8	8	2	5	5	9	6	2	1	9
5	2	4	8	8	6	2	1	6	4	1

解答請見第272頁。

解答請見第272頁。

96

問號砝碼應該有多重，才能使翹翹板平衡呢？

（砝碼：8、13、7、15、?、9）

空白方格中應該填入
哪些符號呢?

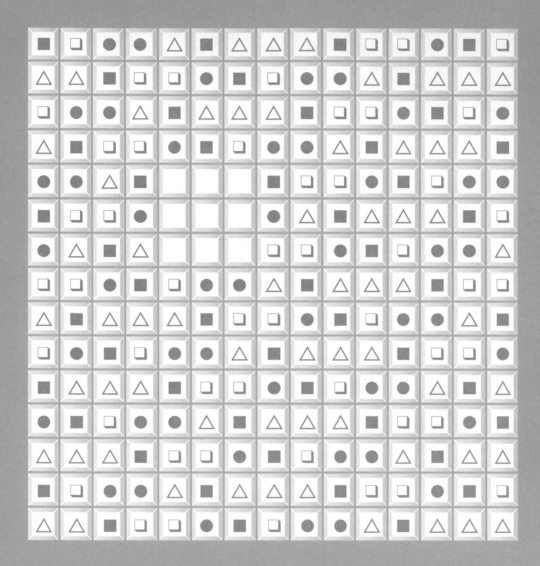

解答請見第272頁。

98

請在空白方格內重組以下的數字方塊，使橫向與直向上數字皆相同。

（空白方格 7×7）

| 4 | 3 |
| 1 | 5 |
| 8 |

	6
3	9
	6

| 4 | 8 |
| 7 |
| 4 | 3 |

| 4 | 1 |
| | 5 |

4	6
5	9
	6

| 5 | 7 | 0 | 3 |

| 4 | 7 | 4 |

| | 5 |
| 9 | 6 | 1 |

4	5	8
	9	
	7	

| 6 |
| 9 |
| 9 | 2 |

| 8 | 3 |
| 6 |

| 7 | 0 |
| 0 |
| 3 |

| 4 | 1 |
| | 5 |

解答請見第272頁。

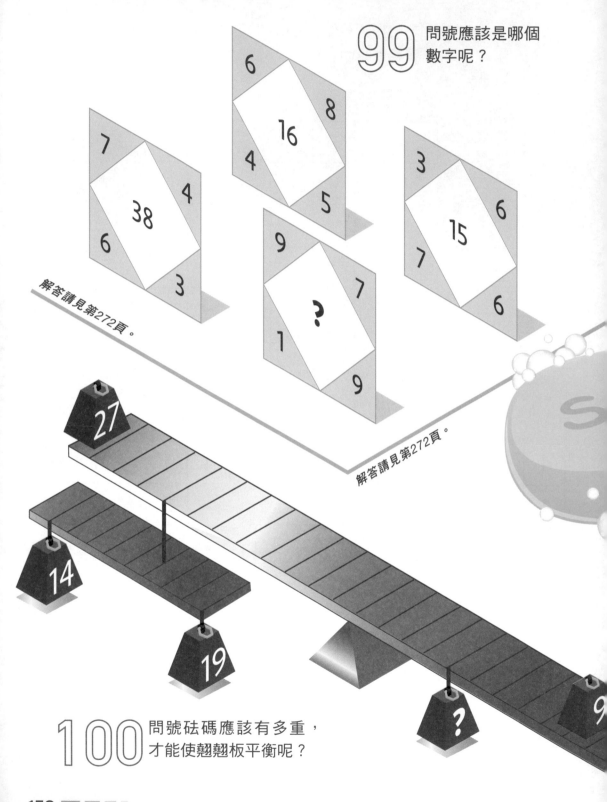

99 問號應該是哪個數字呢？

解答請見第272頁。

解答請見第272頁。

100 問號砝碼應該有多重，才能使翹翹板平衡呢？

101

用6條直線將下圖劃分成6個區塊，每個區塊剛好都包含15個圓圈。

解答請見第272頁。

AP

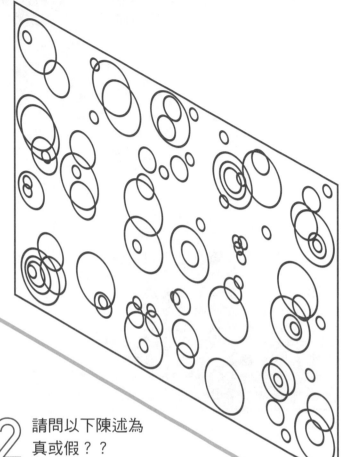

102

請問以下陳述為真或假？？

解答請見第272頁。

i. Chlorine（氯）這個字的意思是（綠黃色）。

ii. 鱷魚的心臟有六個腔。

iii. 超級雙陸是雙陸棋的一種變體。

iv. 在義大利，日光蘭的葉子被用來包裹一種莎樂美腸。

v. 盧戈是位於葡萄牙的一座城市。

vi. 奧林匹亞是華盛頓州的首府。

vii. 肥皂是約於公元前2800年發明的。

viii. 蝎虎座象徵的是一隻蜥蜴。

ix. 托馬斯・克萊斯蒂爾是奧地利的前總統。

x. 零是一個虛數。

103

空白方格中應該填入哪
些符號呢？

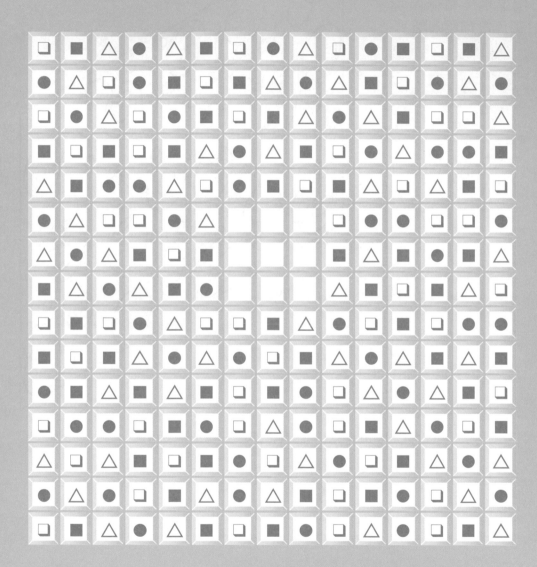

解答請見第273頁。

104

用1～9的數字將空格填滿，並使每行、每列及每個3×3方格中的數字都不重覆。

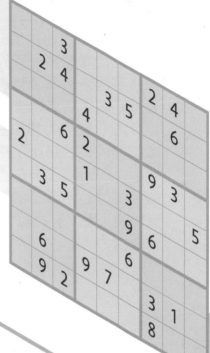

解答請見第273頁。

105

哪個圖形可以和左側圖形組合成完整的星形？

解答請見第273頁。

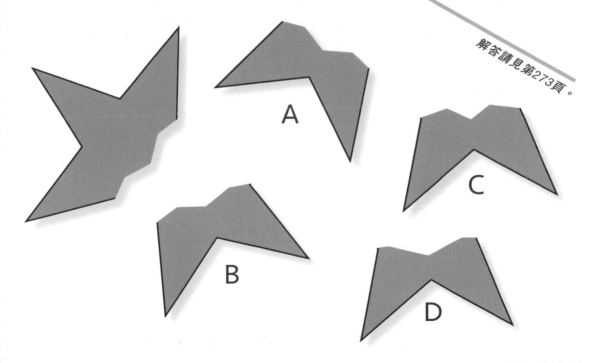

A

B

C

D

106

根據以下的資訊，黑森林蛋糕搭配的是哪種咖啡，價格是多少錢呢？

史考特或傑佛瑞付了5.5歐元，喝的是濃縮咖啡。傑佛瑞付的錢比吃藍莓瑪芬的人還多。如果不是瑪莉吃了黑森林蛋糕且理查德喝了美式咖啡，就是傑佛瑞吃了黑森林蛋糕且瑪莉喝了美式咖啡。喝了短萃取濃縮咖啡的阿曼達付的錢比吃了巧克力麵包的史考特或傑佛瑞多0.5歐元。點了拿鐵的人付的錢比不是吃黑森林蛋糕但點了濃縮咖啡的人還少。有人喝了卡布奇諾。巧克力麵包餐的價格高於可頌餐。支付的金額為4歐元、4.5歐元、5歐元、5.5歐元和6歐元。有人點了紅絲絨蛋糕。

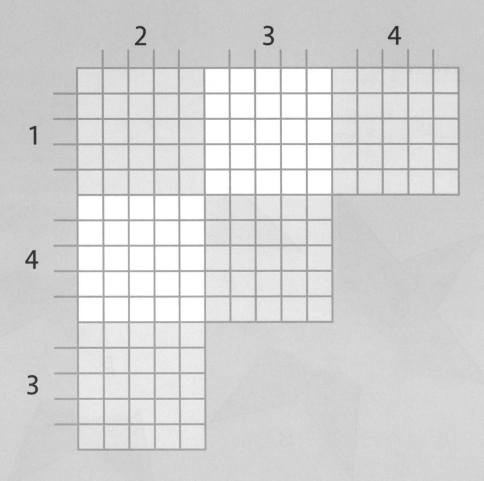

解答請見第273頁。

107 用7條直線將下圖劃分成7個區塊，每個區塊剛好都包含7個三角形。

解答請見第273頁。

解答請見第273頁。

108 問號應該是哪個數字呢？

18　11
20　19
10　11
13　18

?　14
17　11
19　13
13　19

解答請見第273頁。

109 哪個圖形可以和右側圖形組合成完整的正五邊形？

A

B

C

D

110

在方格中填入數字1～6，讓每一行和每一列上的數字都不重覆。在「大於」（＞）或「小於」（＜）兩側的數字必須遵守符號規則，也就是箭頭所指的數字要小於另一側的數字。

解答請見第273頁。

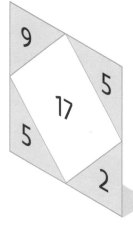

111

問號應該是哪個數字呢？

解答請見第273頁。

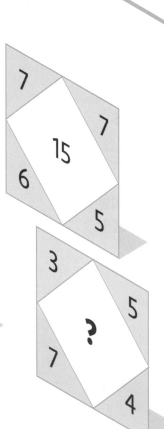

112 這個方格包含一套完整多米諾骨牌上的數字，從0-0到9-9，以水平或垂直方向組合而成。請畫出所有骨牌的位置。

9	5	2	5	0	7	2	7	9	9	3
1	6	1	8	9	2	7	9	9	3	0
9	6	1	8	9	8	2	7	9	5	0
2	6	1	4	9	8	8	3	2	5	0
4	5	8	8	3	8	2	3	2	5	3
0	1	4	8	0	8	3	7	5	2	0
7	3	7	6	1	0	6	5	7	5	2
6	1	0	4	5	8	7	6	3	9	0
6	4	8	9	9	1	6	9	5	8	8
5	8	2	2	4	7	3	3	4	9	1

解答請見第273頁。

113

在方格中填入數字1～6，讓每一行和每一列上的數字都不重覆。在「大於」（>）或「小於」（<）兩側的數字必須遵守符號規則，也就是箭頭所指的數字要小於另一側的數字。

解答請見第273頁。

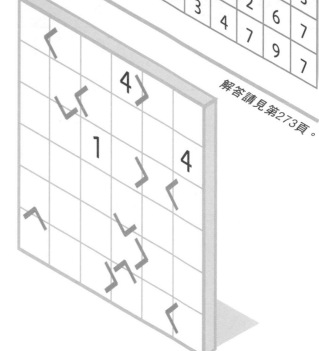

114

請在空白方格內重組以下的數字方塊，使橫向與直向上數字皆相同。

解答請見第274頁。

NOTE

NOTE

NOTE

進階挑戰

01

在圖中畫出三個圓圈,每個圓圈內都包含一個三角形、一個正方形和一個五角形,且任兩個圓圈不能圈住相同的三個形狀。

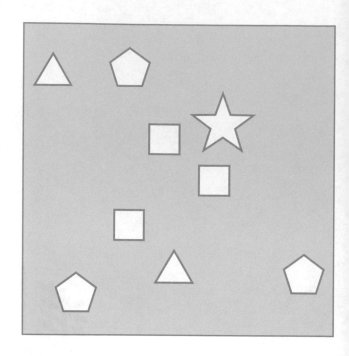

解答請見第274頁。

02

這個以火柴棒拚出來的羅馬數字等式是錯的。請加上一根火柴來讓它成立。

解答請見第274頁。

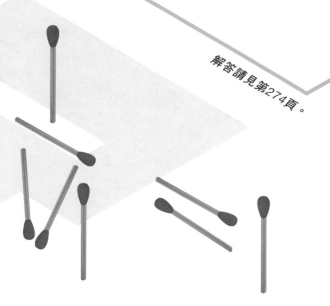

03　有十個人分兩排相視而坐，一邊是男性，另一邊是女性。根據以下的資訊，你能分辨安迪坐在哪張桌子嗎？

大衛或理查德坐在8號桌。黛比或卡洛琳坐在3號桌。安珀或埃普麗坐在4號桌。尚恩旁邊只坐一個人。黛比距離安珀三張桌子。伯納德在莉莎旁邊的女性的對面。莉莎對面是大衛。尚恩在安迪旁邊、安珀對面。安迪距離大衛三張桌子，而1號桌對面是10號桌。

解答請見第274頁。

解答請見第274頁。

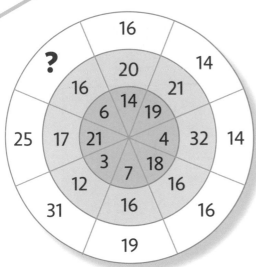

04　箭靶上的數字依照特定邏輯排列。問號應該是哪個數字呢？

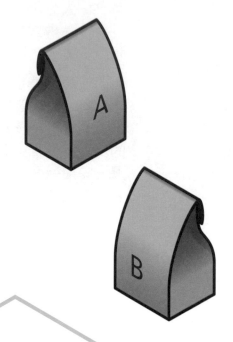

05 有兩個袋子。A袋裝有一顆棋子,白色或黑色的機率相等。B袋裝有三顆棋子,兩黑一白。在A袋加入一顆白色棋子,接著搖晃A袋,再隨機取出一顆棋子,發現是白色。你的目標是從這兩個袋子之一隨機取出一個白色棋子。請問哪個做法比較好:擲銅板來隨機選擇袋子,還是把A和B倒入一個C袋,再從C袋取出棋子?

解答請見第274頁。

解答請見第274頁。

06 以下數字依照特定邏輯排列。問號應該是哪個數字呢?

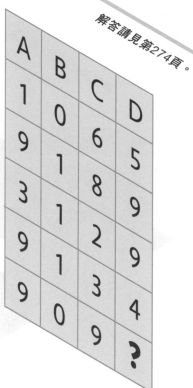

A	B	C	D
1	0	6	D
9	1	8	5
3	1	2	9
9	1	3	9
9	0	9	4
			?

從任意角落開始依照路徑前進，不能回頭，經過5個數字（包含起點）後停下。請問5個數字相加的最高總和是多少？

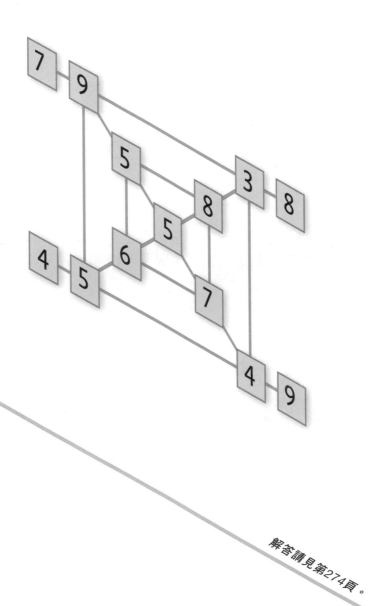

解答請見第274頁。

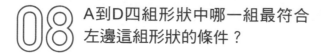

08 A到D四組形狀中哪一組最符合
左邊這組形狀的條件？

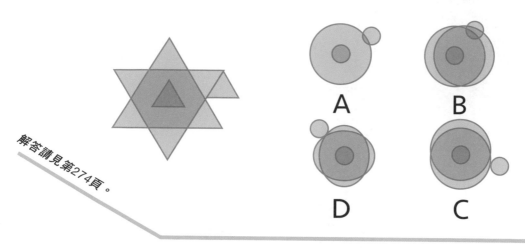

解答請見第274頁。

解答請見第274頁。

09 請將下方的圖形放到三角形上符號相
對應的位置，且圖形之間互不接觸。

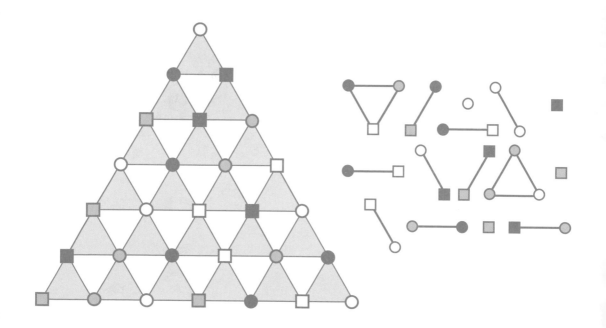

10 圖1之於圖2，如同圖3
之於哪一個圖？

1 2 3

4 5 6 7

解答請見第274頁。

解答請見第274頁。

11 我在地上發現一塊以前沒有看過的木頭。我把它撿起來，徹底掂過它的重量，接著把它丟出去。這塊木頭飛越一段合理的距離後完全停止。接著它開始朝我的方向前進，最後回到我的手中。過程中它沒有彈跳，上面也沒有綁東西。請問為什麼會這樣呢？

12

請在方格中畫出最大的相同形狀，且不接觸到方格四邊及任何其他形狀。

解答請見第274頁。

13

在數字間插入這些數學運算符號
（每個數字間不限使用一個）：

+ − * / ^ . √ ! ()

使以下的等式成立。

解答請見第274頁。

A 4 2 3 4 8 = 4

B 2 5 4 2 4 3 = 1 7

C 5 5 5 5 5 5 5 5 = 5 5

14

用6條直線將下圖劃分成數個區塊，每個區塊分別包含1、2、3、4、5、6、7個星星，且每條直線各需要至少接觸一個邊。

解答請見第275頁。

15

圖中數字依照特定邏輯排列。問號應該是哪個數字呢？

解答請見第275頁。

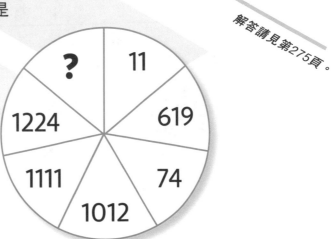

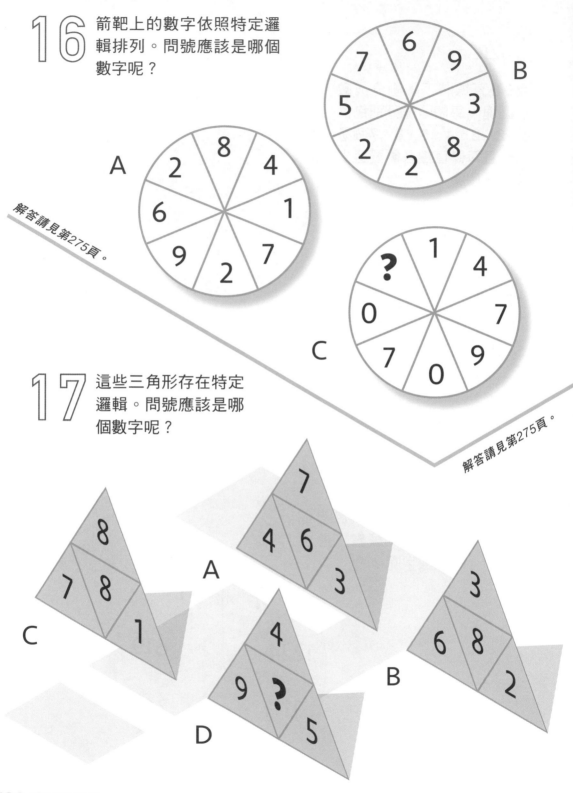

16 箭靶上的數字依照特定邏輯排列。問號應該是哪個數字呢？

A

B

C

解答請見第275頁。

17 這些三角形存在特定邏輯。問號應該是哪個數字呢？

A

B

C

D

解答請見第275頁。

3位數	4位數	5位數	6位數	7位數	8位數	9位數
310	3410	12870	637251	5037593	36534897	148028558
417	4476	32570	854708	9581646	78783756	154331455
537	5536	34131				456941301
548	6414	36397				693352634
874	6848	98604				
963	9590					

解答請見第275頁。

19

將方塊切割成4個相同的形狀,且剛好各包含5個不同的符號。

解答請見第275頁。

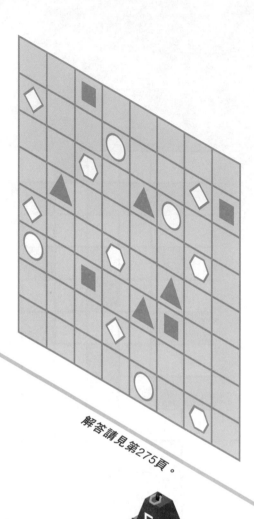

解答請見第275頁。

20

問號砝碼應該有多重,才能使翹翹板平衡呢?

21 從任意角落開始依照路徑前進，不能回頭，經過5個數字（包含起點）後停下。請問5個數字相加的最高總和是多少？

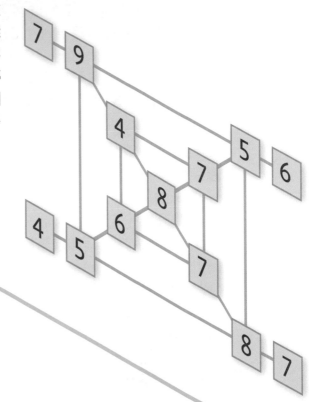

解答請見第275頁。

22 有10個人分別位於市中心的不同位置。如果他們想要見面，選在哪個街角會合的路程總和會最短？

解答請見第275頁。

23

一群朋友決定用一天的時間練習求生技能。他們說服其中最有能力的朋友沃夫岡用幾種情境來測試他們。沃夫岡任命自己為當天的將軍，測試所有人，並在每個小時過後根據下表進行升職或降級。

沃夫岡的給分如下。第0小時：所有人都從二兵開始。第1小時：麗朵升1階、萊利升麗朵的兩倍、諾米升萊利的兩倍、坎普斯升諾米的兩倍。第2小時：卡菈升為士官長、桑升為卡菈以上兩階、威爾為桑以下四階。第3小時：桑和坎普斯都升兩階、威爾升一階。卡菈降1階。第4小時：萊利降1階。卡菈一路降回二兵。諾米升為上尉。第5小時：所有在第1小時候升職的人再升1階。第6小時：桑升兩階、威爾升4階、卡菈升1階。第7小時：坎普斯降4階。萊利升3階、卡菈升2階、諾米升1階。

誰的成績最好，是什麼階級呢？

1. 將軍
2. 准將
3. 上校
4. 中校
5. 少校
6. 上尉
7. 中尉
8. 少尉
9. 士官長
10. 中士
11. 下士
12. 二兵

解答請見第275頁。

24 哪個圖形是最合適的下一個圖形呢？

A　　　B

C

D　　E　　F　　G

解答請見第275頁。

解答請見第275頁。

25

三名學生各選修六個科目中的四個，使這六個科目各有三名學生中的兩名選修。根據以下的資訊，你能分辨哪兩位修物理嗎？

如果安娜在修數學，則她也在修工程學。如果她在修工程學，則她沒有修程式設計。如果她在修程式設計，則她沒有修日文。如果芙蘿拉在修程式設計，則她也在修日文。如果她在修日文，則她沒有修數學。如果她在修數學，則她沒有修微電子學。如果蘇西在修微電子學，則她沒有修數學。如果她沒有修數學，則她有修日文。如果她在修日文，則她沒有修程式設計。

26

在圖中畫出三個圓圈,每個圓圈內都包含一個三角形、一個正方形和一個五角形,且任兩個圓圈不能圈住相同的三個形狀。

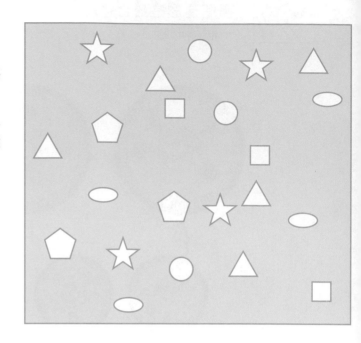

解答請見第275頁。

27

這些12時制的數位時鐘依照特定的邏輯排列。E時鐘應該顯示什麼時間呢?

解答請見第276頁。

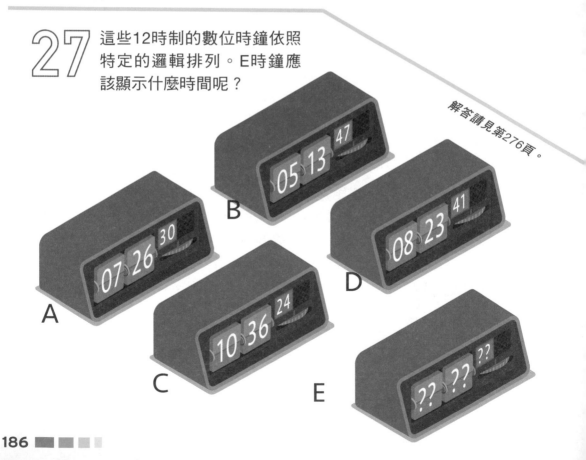

A到E的五個形狀中，哪一個可以只加入一個球來符合上方形狀中球的條件？

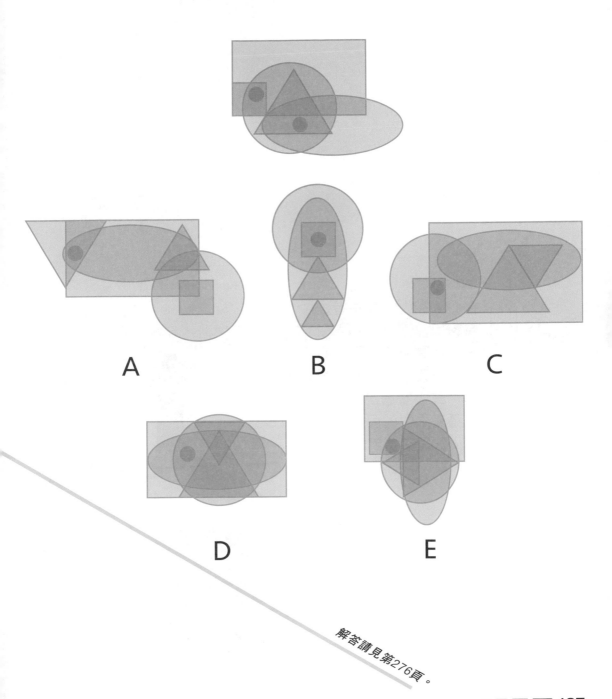

A

B

C

D

E

解答請見第276頁。

29 以下數字依照特定邏輯排列。問號應該是哪個數字呢？

A	B	C	D	E
5	4	0	6	9
4	5	1	5	3
8	0	1	6	5
7	4	3	7	2
3	9	1	3	?

解答請見第276頁。

30 在114名熱血賞鳥者之中，有86人看過牙白翠鳥、77人看過黑紋背林鶯、92人看過美洲鶴、26人看過夏威夷雁、57人看過笛鴴。只看過五種鳥之中的兩種的最低可能人數是多少？

解答請見第276頁。

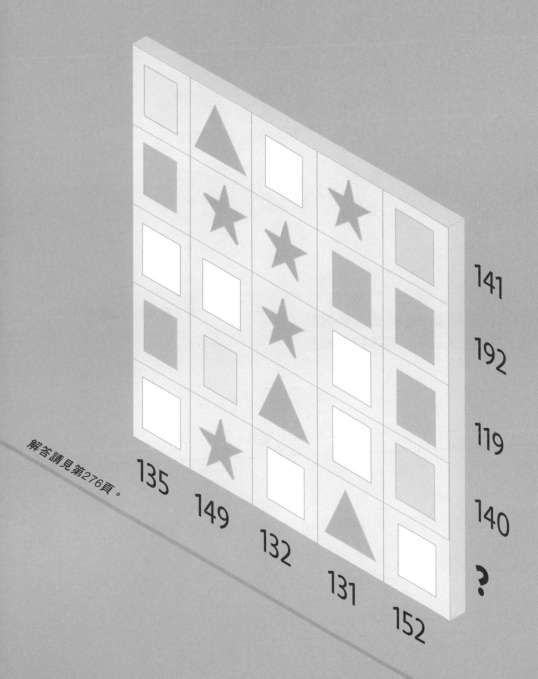

31

每個符號都代表一個數字。
問號應該是哪個數字呢？

141

192

119

140

?

135　149　132　131　152

解答請見第276頁。

32

哪個形狀是錯的？

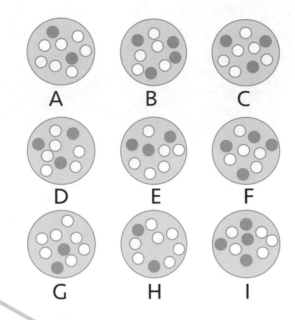

A　　　B　　　C

D　　　E　　　F

G　　　H　　　I

解答請見第276頁。

解答請見第276頁。

33

根據圖中的邏輯，頂端的空白三角形應該包含哪些符號？

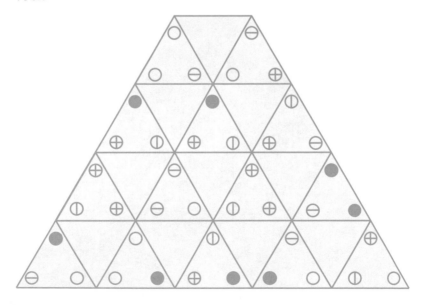

34

以下這套指令可以把你選的任何數變成相同的數，但其中有一個步驟是錯的，會使指令無效。請問錯在哪裡呢？

1. 任意選一個數，並把它寫下來。
2. 把你最後寫下的數字減1，並記住結果。
3. 把記住的數字寫下來。
4. 把最後寫下的數字乘以3，並記住結果。
5. 把記住的數字寫下來。
6. 把最後寫下的數字加12，並記住結果。
7. 把記住的數字寫下來。
8. 把最後寫下的數字除以2，並記住結果。
9. 把記住的數字寫下來。
10. 把最後寫下的數字加5，並記住結果。
11. 把最後記得的數字寫下來。
12. 從最後寫下的數字減去第一個寫下的數字，並記住結果。
13. 寫下記住的東西。
14. 如果最後寫下的數字是8，則成功，否則失敗。
15. 停止。

解答請見第276頁。

35

解答請見第276頁。

這些時鐘依照特定邏輯排列。請問第4個時鐘缺少的短針應該指向哪裡呢？

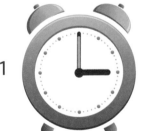
1

3

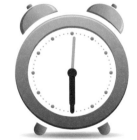
2

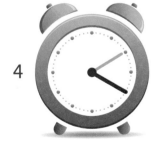
4

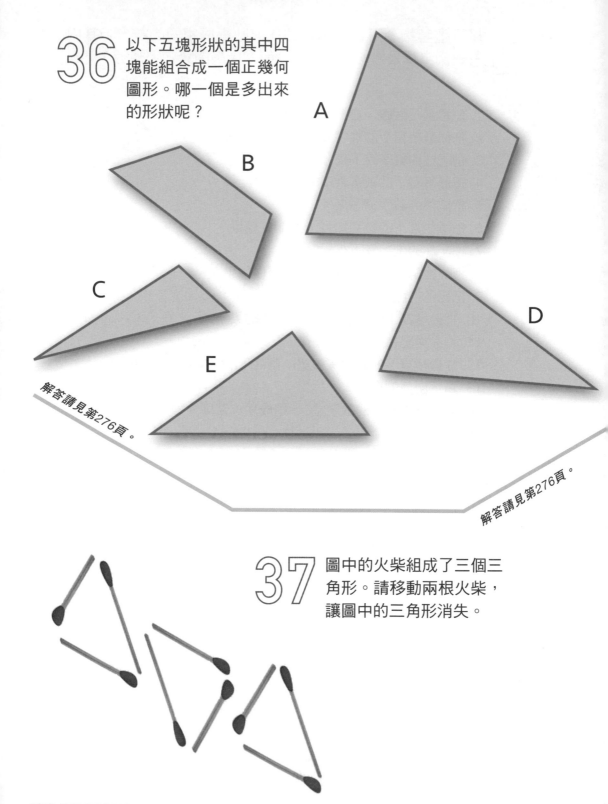

36 以下五塊形狀的其中四塊能組合成一個正幾何圖形。哪一個是多出來的形狀呢？

A

B

C

E

D

解答請見第276頁。

解答請見第276頁。

37 圖中的火柴組成了三個三角形。請移動兩根火柴，讓圖中的三角形消失。

38

你面對A、B和C三個人。他們彼此認識。他們依此順序站著，A在你面對他們的左邊。其中一人永遠說謊、一人永遠說實話、一人隨機說實話或說謊。你能問三個是非題，每題由你選擇的一個人回答。請問要問哪三個問題、分別問誰，才能找出說實話的那位呢？

解答請見第276頁。

解答請見第276頁。

39

有一場競爭激烈的賽跑分五段進行。已知每段路程的公里數和前五名參賽者在各段的平均每秒公尺數，請問獲勝的是誰？花的總時間是多少呢？

跑者	路段 距離	A-B 2.4km	B-C 2.6km	C-D 2.5km	D-E 2.7km	E-F 2.3km
V		4.65	4.52	4.32	3.81	5.23
W		4.67	4.51	4.35	3.79	5.22
X		4.71	4.49	4.31	3.80	5.24
Y		4.68	4.51	4.29	3.82	5.23
Z		4.72	4.52	4.30	3.79	5.21

40 請重組這些數字使等式成立，
但不加入其他數學符號。

$$6 \quad 6 \quad = \quad 2 \quad 3 \quad 4$$

解答請見第276頁。

解答請見第276頁。

41 以下的每組天平皆為平衡。
問號處需要放上幾顆圓球才
能平衡？

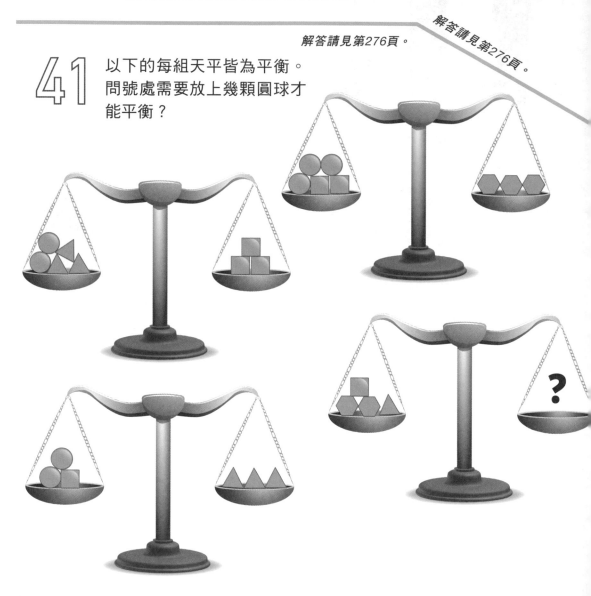

42

有10個人要前往市中心的不同位置,並在之後
約見面,請問第10個人應該要站在哪個街角,
所有人前往會合的路程總和才會最短?

解答請見第276頁。

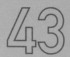

43 五個人在空中大學的課程資訊日等待進行系列面試。請問想成為歷史學家的人是從哪裡來？

來自諾福克的人是房地產經紀人、來自拉特蘭的人想修哲學，而艾維拉來自埃塞克斯。名叫米爾頓的老師排在會計師的前一位。紅髮的人想修社會學。當獸醫的人有黑髮，而菈菈的順序排在中間。住在漢普郡的人是第一個面試的。金髮的人排在想修人類學的人的前一位或後一位，而黑髮的人排在想修心理學的人的前一位或後一位。安東尼的頭髮是灰色的，而來自坎布里亞的人頭髮是棕色的。來自漢普郡的人排在人生導師的前一位或後一位。莉莉安排在想修金髮的人的前一位或後一位。

解答請見第276頁。

44

你面前有三扇門，其中兩扇門後藏著致命機關。每扇門上各有一塊告示；其中一塊是　的，或全都是假的。你不確定是哪種情況。請問你該打開哪一扇門？

告示A：這扇門會致命。

告示B：這扇門是安全的。

告示C：B門會致命。

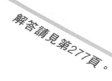

解答請見第277頁。

45

此圖依照特定邏輯排列。缺少的方格應該長什麼樣子呢？

解答請見第277頁。

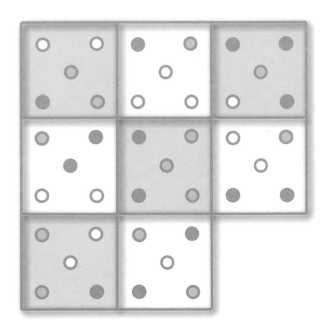

46

箭靶上的數字依照特定邏輯排列。問號應該是哪個數字呢？

解答請見第277頁。

14
4 19
16 8
11 7
25

A

16
7 4
2 2
15 19
1

B

? 9
 12
10 10
6 17
11

C

解答請見第277頁。

47

以下各行數字根據特定邏輯排列。下一行應該長什麼樣子呢？

4
9 8
3 1 4
8 5 6
5 5 7
2 8 4
7 1 3 ?

48 找出方格中字母的邏輯，以及問號應該是哪個字母。

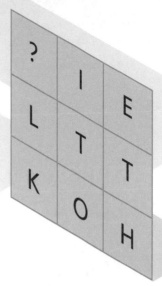

解答請見第277頁。

解答請見第277頁。

49 外圍圓圈中位於特定位置的符號依照以下規則轉移至內圈：如果出現一次，一定轉移。如果出現兩次，且其他符號不會從該位置轉移的話，則轉移。如果出現三次，且該位置沒有只出現一次的符號，則轉移。如果出現四次，則不轉移。如果有相同出現次數的符號發生衝突，則優先順序為左上、右上、左下、右下。請問內圈會是什麼樣子呢？

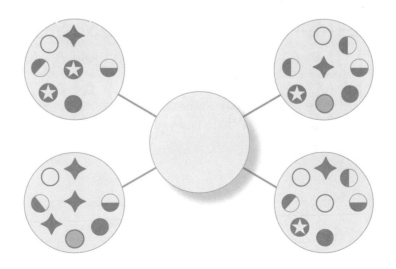

50 MAMMAL這個字在以下方格中剛好出現一次，但可能是水平、垂直或斜對角順向或逆向拼寫。你能把它找出來嗎？

L L A L A A M A M A M A M A M
A M L M A L A M A A M M A M M
M L M A L M A M M A A M A M
L L A A A M M L L M A A A M
A L M L L A M A A A M M L M
M A A A L M A M A M L M A A A
A M A A L M A M M M M L M L
M M M A M A L M M M A M A M M
M A L L A A M M A M M A A A A
A M L M A A M M A A M L M M M
A L M M M M A A A L L L M M A
A A L M M L A M L A A M M M L
A M M M A M L M M A A M A M M
M M M M A A L A M M A A A L
L L M M A L M M A M L M A M A

解答請見第277頁。

200 ■ ■ ■ ■

A之於B，如同C之於
D、E、F、G或H？

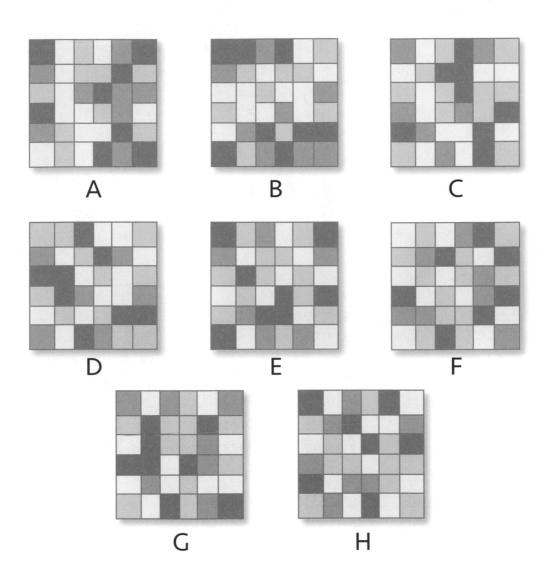

A

B

C

D

E

F

G

H

解答請見第277頁。

52

以下的設計有特定邏輯。問號應
該是哪個數字呢？

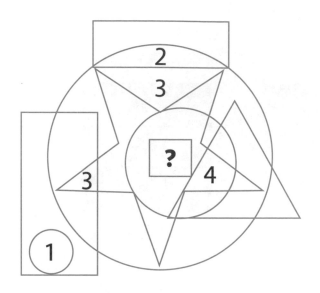

解答請見第277頁。

解答請見第277頁。

53

傑克和約翰想知道吉兒的生
日。她說可能是以下日期：

2月5日	6月17日	9月9日
3月2日	6月6日	9月13日
4月7日	7月14日	10月11日
4月16日	7月16日	10月12日
5月15日	8月14日	10月14日，
5月16日	8月15日	或
5月22日	8月17日	11月10日

接著她把正確的月份低聲告訴傑克、把正確的天數低聲告
訴約翰，並讓他們都發誓不洩漏這些資訊。傑克說，雖然
他不知道吉兒的完整生日日期，他相信約翰也不知道。約
翰回應說，如果是這樣，那他便知道日期。傑克接著說，
這樣的話，那他也知道了。吉兒的生日是哪天？

這些三角形存在特定邏輯。
問號應該是哪個數字呢？

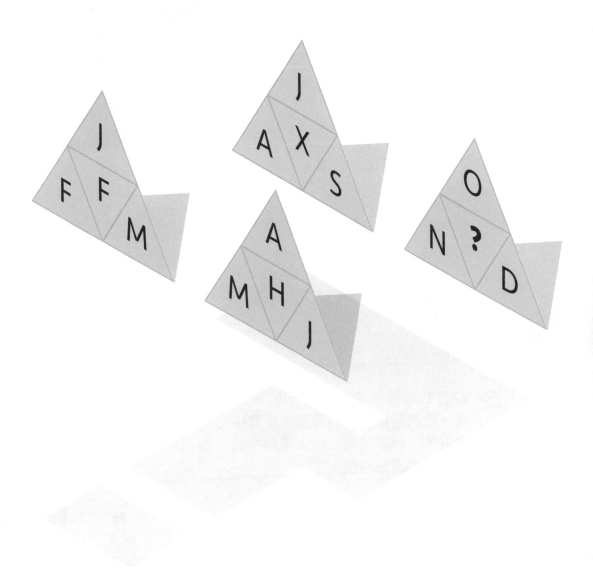

解答請見第277頁。

55 請將這個數字方格劃分成下面28張多米諾骨牌。

4	1	0	6	6	3	3	1
5	5	0	1	1	0	4	4
5	6	2	3	6	4	6	2
0	2	2	4	3	3	0	4
0	5	2	1	6	4	3	5
0	6	5	0	1	1	1	5
2	4	5	6	2	2	3	3

0 0

0 1 | 1 1

0 2 | 1 2 | 2 2

0 3 | 1 3 | 2 3 | 3 3

0 4 | 1 4 | 2 4 | 3 4 | 4 4

0 5 | 1 5 | 2 5 | 3 5 | 4 5 | 5 5

0 6 | 1 6 | 2 6 | 3 6 | 4 6 | 5 6 | 6 6

解答請見第277頁。

解答請見第277頁。

56 有五名壞蛋被懷疑涉及一樁兩人的搶案。他們各提出一句陳述，但其中三句是假的。說謊的那三個人是無辜的。請問有罪的是哪兩個人？

A：B是無辜的。

B：A和C有罪。

C：D有罪。

D：C說的是實話。

E：C是無辜的。

57 將空白方格依照以下條件填滿：
- 9×9方格的每行與每列上皆包含1到9的數字，且不重複
- 3×3方格都剛好包含1到9的數字

	3					5	6	
	1				4			
		7				4	2	1
8				6				
7			8		2			5
				3				7
9	7	4				5		
			4				8	
		8	9				1	

解答請見第278頁。

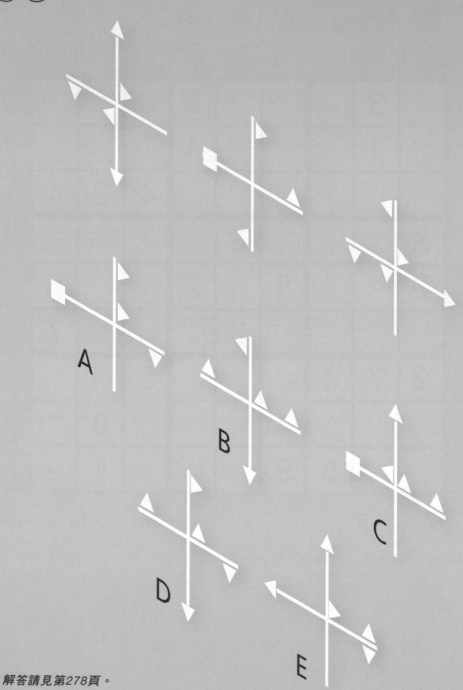

解答請見第278頁。

59 請問哪一個方格是錯誤的呢？

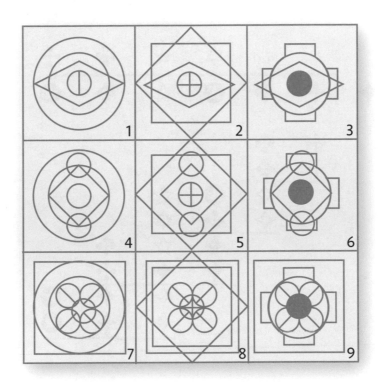

解答請見第278頁。

60

在這個長除法運算中，每個數字都被替換成特定符號。請問原本的算式是什麼樣子呢？

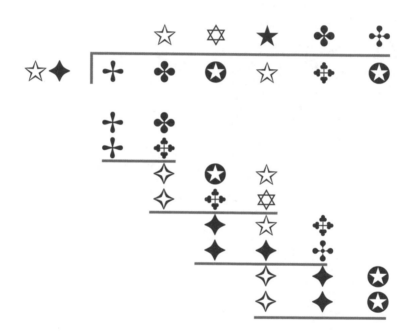

解答請見第278頁。

61

請在空白方格內重組以下的數字方塊,使橫向
與直向上的5個數字皆相同。

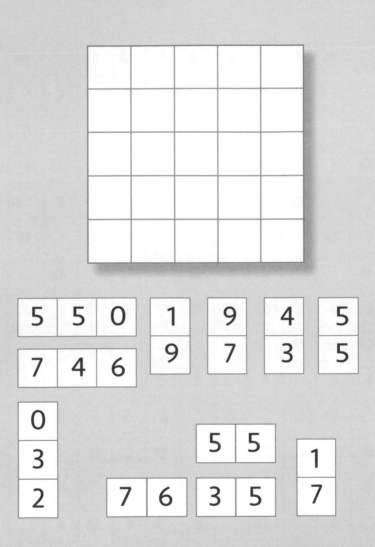

解答請見第278頁。

62

空白方格中應該填入哪些符
號呢？

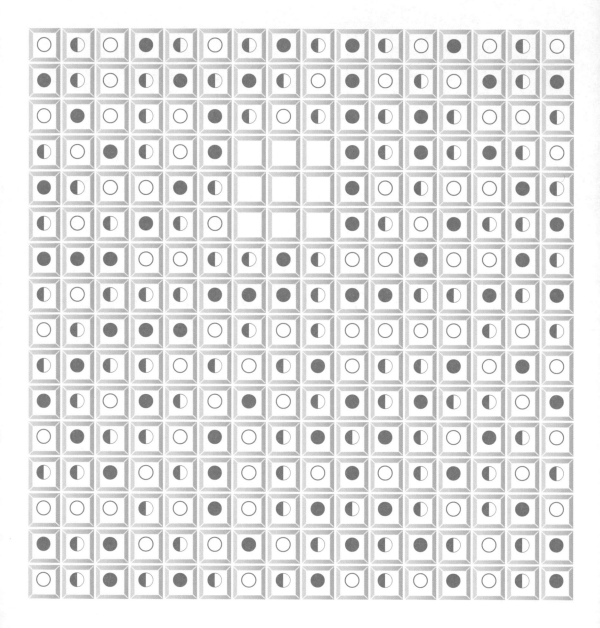

解答請見第278頁。

63 空白方格中應該填入
哪些符號呢？

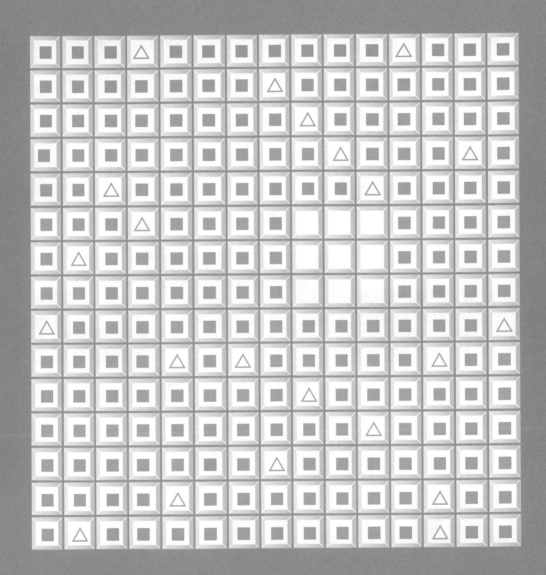

解答請見第278頁。

64

在黃色方格中填入1～9的數字，水平或垂直相鄰的黃色方格中不可以有相同數字。每一列黃色方格左側和每一行黃色方格上方都有一個數字總和，填入的數字必須等於該總和。

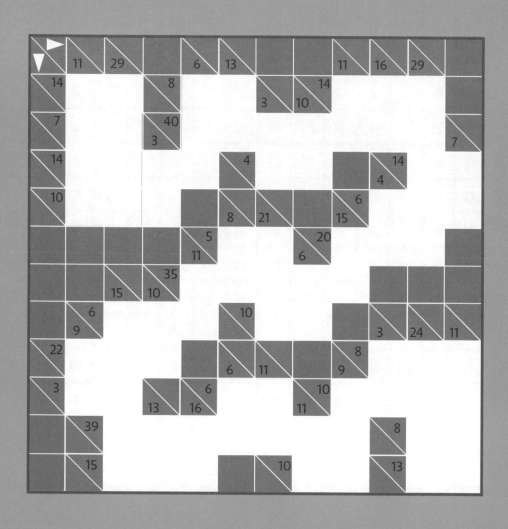

解答請見第278頁。

65

在方格中填入數字1～6，讓每一行和每一列上的數字都不重覆。在「大於」（＞）或「小於」（＜）兩側的數字必須遵守符號規則，也就是箭頭所指的數字要小於另一側的數字。

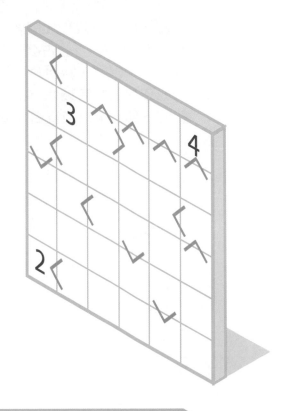

解答請見第278頁。

解答請見第278頁。

66 問號應該是哪個數字呢？

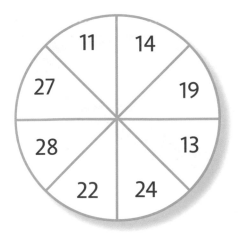

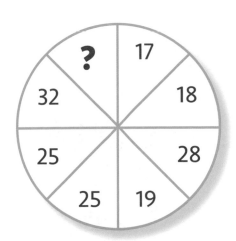

67

下方的網格中藏有10艘船：4艘占1個方格、3艘占2個方格、2艘占3個方格、1艘占4個方格。方向皆為水平或垂直，且任兩艘船互不相鄰（斜對角也不相鄰）。方格旁的提示數字代表該行或該列上共有幾個方格包含船隻。圖中標示了部分船隻（或船的一部分）以及空白海域，請辨識出這10艘船的確切位置。

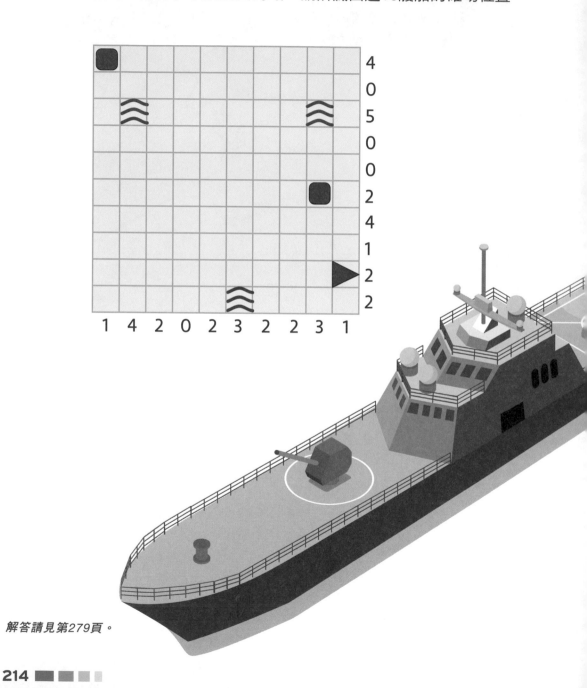

解答請見第279頁。

68 以下圖形能組合成一個正幾何形。請問是什麼形狀呢？

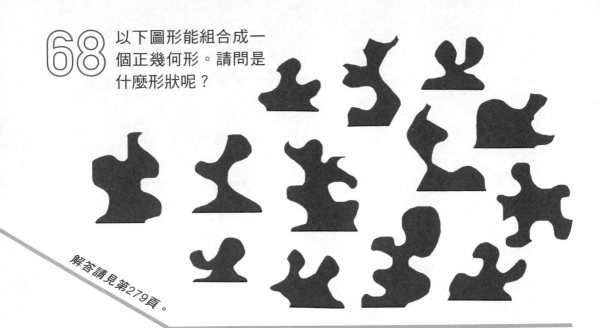

解答請見第279頁。

69 問號應該是哪個數字呢？

```
    15  14          ?   13
  21      17      18      11
   18     7        11     11
    19  16          11  13
```

解答請見第279頁。

解答請見第279頁。

70 在數字間填入加號、減號、乘號及除號，使下方的算式成立，且所有運算都要按題中順序進行（忽略四則運算的原則）。

(13) (2) (8) (22) (7) (12) (15) = (365)

71

在黃色方格中填入1～9的數字，水平或垂直相鄰的黃色方格中不可以有相同數字。每一列黃色方格左側和每一行黃色方格上方都有一個數字總和，填入的數字必須等於該總和。

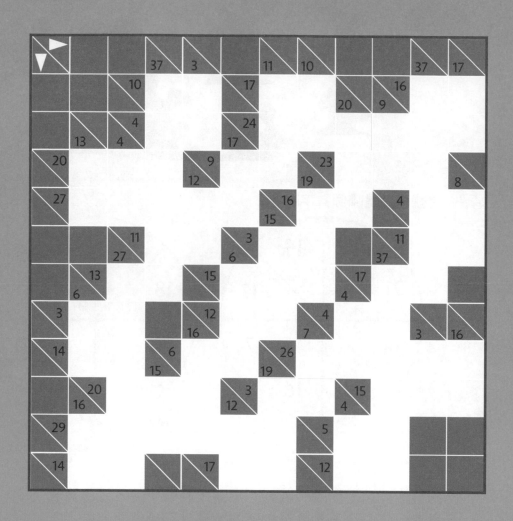

解答請見第279頁。

72 用一條連續路徑連接每對相同的數字。路徑可以水平或垂直通過方格，並可在方格的中心點轉向，但路徑間不可以交叉、重疊或走回原路。完成路徑後，每個方格只會有一條路徑通過。

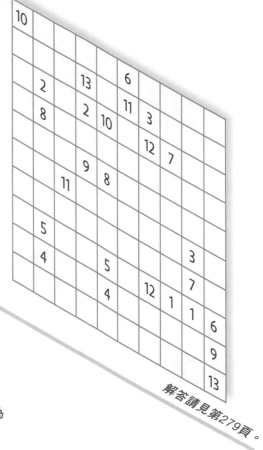

解答請見第279頁。

解答請見第279頁。

73 請問以下陳述為真或假？

i. 氬是地球大氣中第四多的氣體，排在水蒸氣之後。

ii. 青蛙有很小的尾巴。

iii. 荷西・德・聖馬丁是祕魯的第一任總統。

iv. 喀帕蘇斯是一座希臘的島嶼。

v. 各種牽牛都屬於旋花屬。

vi. 聖塔菲是新墨西哥州的首府。

vii. 孔雀座象徵的是一隻鳳凰。

viii. 轉輪手槍是在美國發明的。

ix. 埃拉托斯特尼篩法是一種尋找質數的技巧。

x. 快艇骰子是用六顆標準骰子玩的遊戲。

空白方格中應該填入哪些符號呢？

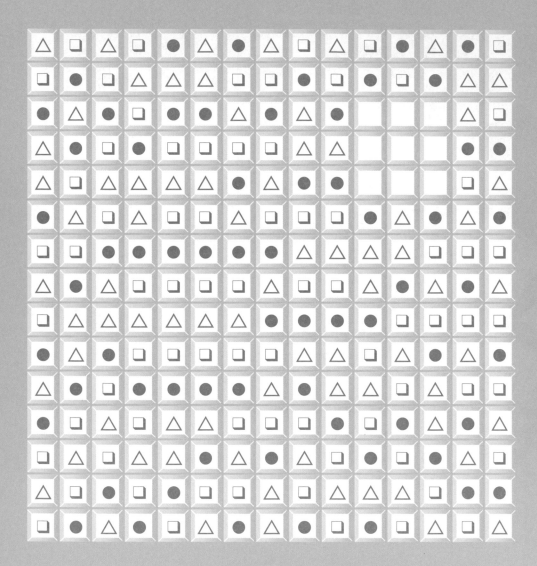

解答請見第279頁。

75

請在空白方格內重組以下的數字方塊，使橫向與直向上的7個數字皆相同。

| 7 | 8 |
| 0 | 2 |

| 8 | |
| 0 | 9 |

| 5 | 7 | 0 |
| | | 2 |

| 4 | 8 | 3 |

| 8 |
| 9 |
| 1 |
| 8 |

| 2 | 4 |
| 7 | 8 |

| 3 | 1 |
| 8 | 4 |

| 3 | 8 |
| 8 | 7 |

| 4 |
| 5 | 4 |

| 2 |
| 4 |
| 5 | 4 |

| 7 |
| 7 | 2 |

| 1 |
| 9 |
| 3 |

| 3 | 8 |
| 1 |

| 4 |
| 0 |
| 9 |

解答請見第279頁。

76

下方的網格中藏有10艘船：4艘占1個方格、3艘占2個方格、2艘占3個方格、1艘占4個方格。方向皆為水平或垂直，且任兩艘船互不相鄰（斜對角也不相鄰）。方格旁的提示數字代表該行或該列上共有幾個方格包含船隻。圖中標示了部分船隻（或船的一部分）以及空白海域，請辨識出這10艘船的確切位置。

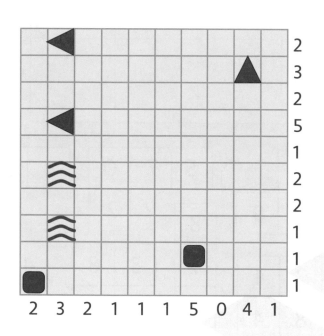

解答請見第280頁。

 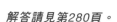

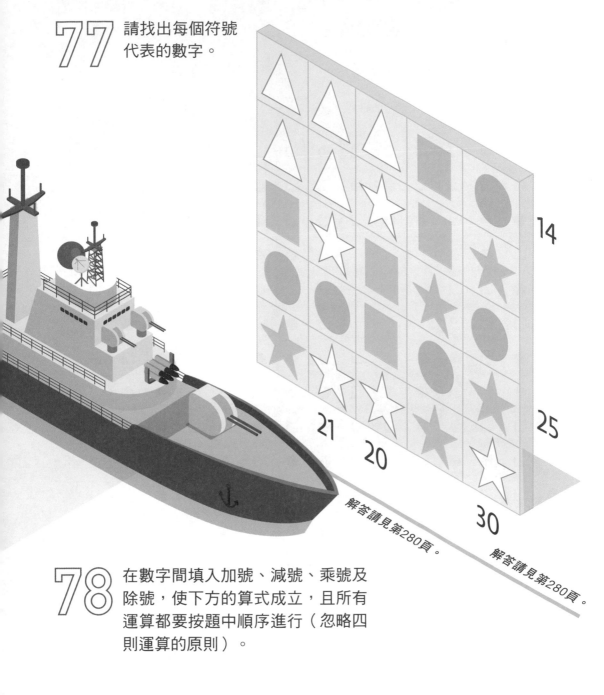

77 請找出每個符號代表的數字。

14

21

20

25

30

解答請見第280頁。

解答請見第280頁。

78 在數字間填入加號、減號、乘號及除號，使下方的算式成立，且所有運算都要按題中順序進行（忽略四則運算的原則）。

(17) (14) (6) (13) (4) (16) (3) = (489)

79 空白方格中應該填入
哪些符號呢？

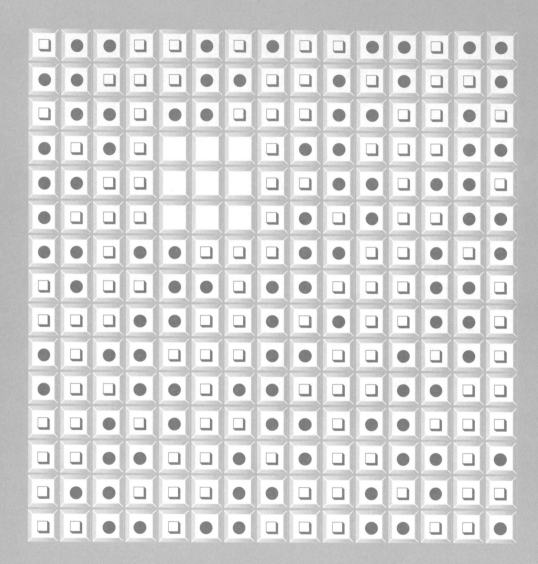

解答請見第280頁。

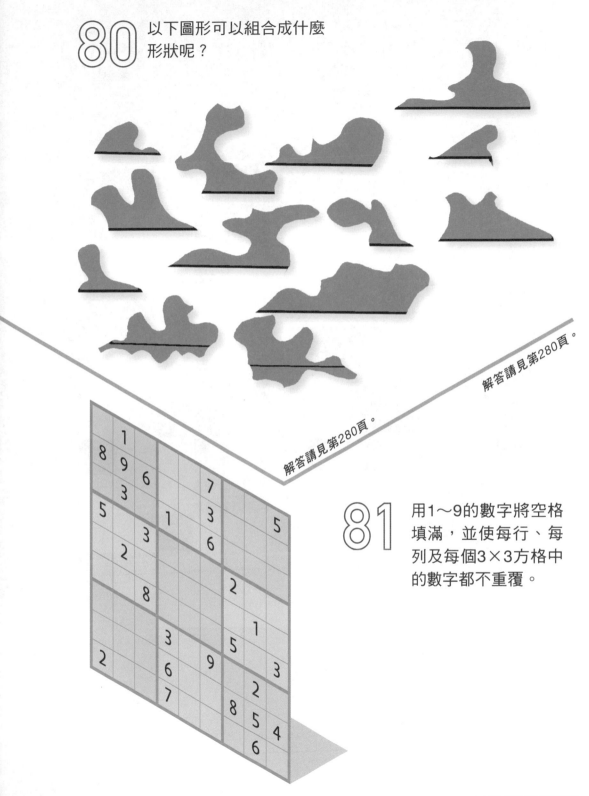

80 以下圖形可以組合成什麼形狀呢？

解答請見第280頁。

解答請見第280頁。

81 用1～9的數字將空格填滿，並使每行、每列及每個3×3方格中的數字都不重覆。

82

在黃色方格中填入1～9的數字，水平或垂直相鄰的黃色方格中不可以有相同數字。每一列黃色方格左側和每一行黃色方格上方都有一個數字總和，填入的數字必須等於該總和。

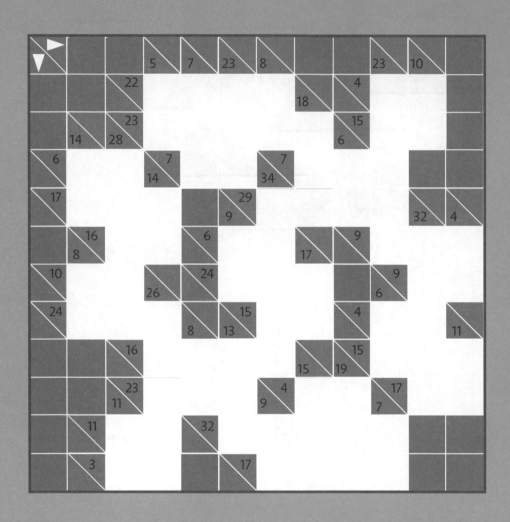

解答請見第280頁。

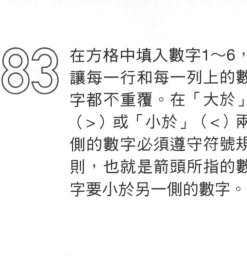

83 在方格中填入數字1～6，讓每一行和每一列上的數字都不重覆。在「大於」（>）或「小於」（<）兩側的數字必須遵守符號規則，也就是箭頭所指的數字要小於另一側的數字。

解答請見第280頁。

解答請見第280頁。

84

在不同的正方體上有兩個面顯示相同的符號。它們分別屬於哪兩個正方體呢？

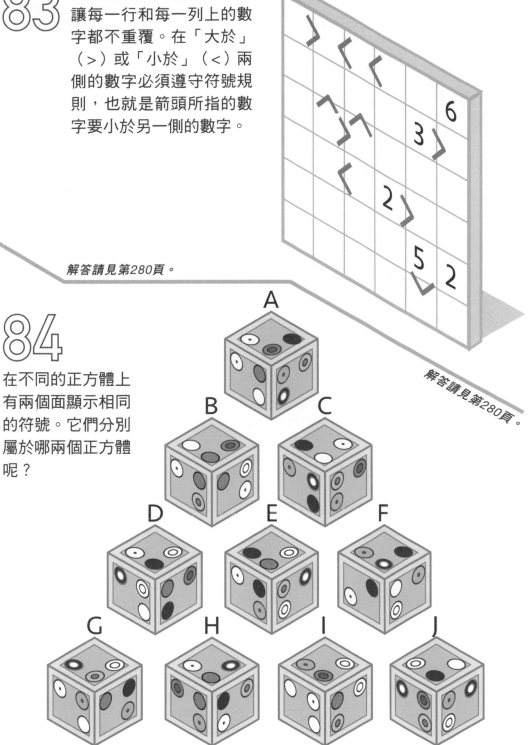

這個方格包含一套完整多米諾骨牌上的數字，從0-0到9-9，以水平或垂直方向組合而成。請畫出所有骨牌的位置。

```
5 3 3
6 4 3 5 9
7 1 6 9 2 0 7
8 8 7 5 8 0 4 1 4
8 6 8 2 2 2 1 4 4
3 8 2 3 2 7 4 6 4
3 5 7 0 8 0 3 5 6 4
3 0 4 8 9 6 1 5 9
5 0 9 1 6 0 5 9 4
2 7 4 1 9 3 6 2 3 2
5 1 7 0 1 0 1 3 6 7
  7 5 9 0 6 8 0 6 1
  9 1 0 4 7 3 8
    4 5 9 8 2
        9 8
```

解答請見第281頁。

解答請見第281頁。

86

用6條直線將下圖劃分成數個區塊，每個區塊分別包含6、7、8、9、10、11、12個正方形，且每條直線各需要至少接觸一個邊。

87

在黃色方格中填入1～9的數字，水平或垂直相鄰的黃色方格中不可以有相同數字。每一列黃色方格左側和每一行黃色方格上方都有一個數字總和，填入的數字必須等於該總和。

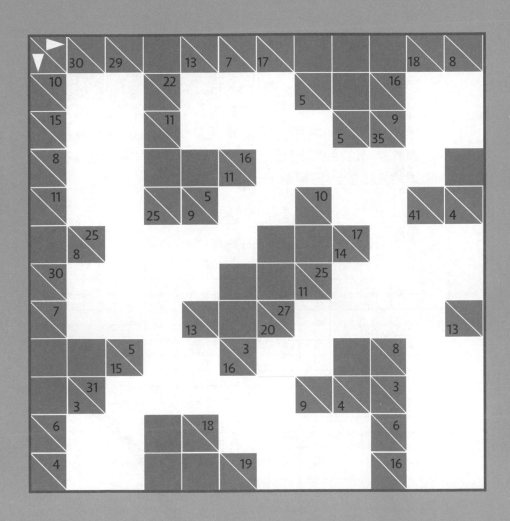

解答請見第281頁。

88 根據以下的資訊，在比賽中使用軟假餌的釣客是從哪裡來的？

名叫莎拉的農場主人排名在祕書的前一位。來自塔爾薩的釣客是一名歌手；來自芝加哥的釣客使用湯匙餌；而來自波特蘭的釣客名字是茱莉。擁有一輛豐田汽車的釣客使用複合式亮片餌。職業是計程車司機的釣客開的是Lexus，而排名第三的釣客名字是勞拉。居住在德里的釣客排名第一。擁有一輛福特汽車的釣客排名與使用蟲餌的釣客相鄰，而擁有一輛Lexus的釣客排名與使用搖擺餌的釣客相鄰。名叫史蒂芬的釣客開的是特斯拉，而來自阿爾伯克基的釣客開的是雪佛蘭。來自德里的釣客排名與擔任經理的釣客相鄰。名叫馬克的釣客排名與擁有一輛福特汽車的釣客相鄰。

解答請見第281頁。

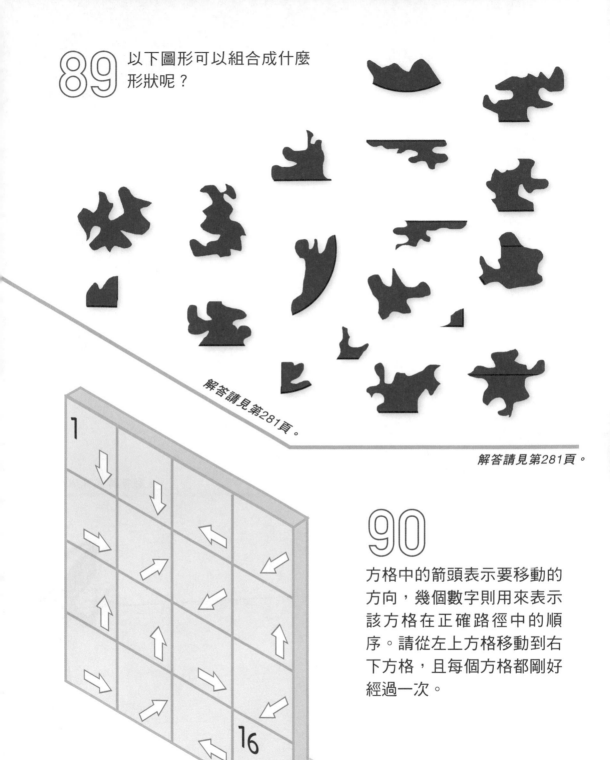

89 以下圖形可以組合成什麼形狀呢？

解答請見第281頁。

解答請見第281頁。

90

方格中的箭頭表示要移動的方向，幾個數字則用來表示該方格在正確路徑中的順序。請從左上方格移動到右下方格，且每個方格都剛好經過一次。

1

16

91

問號應該是哪個
數字呢？

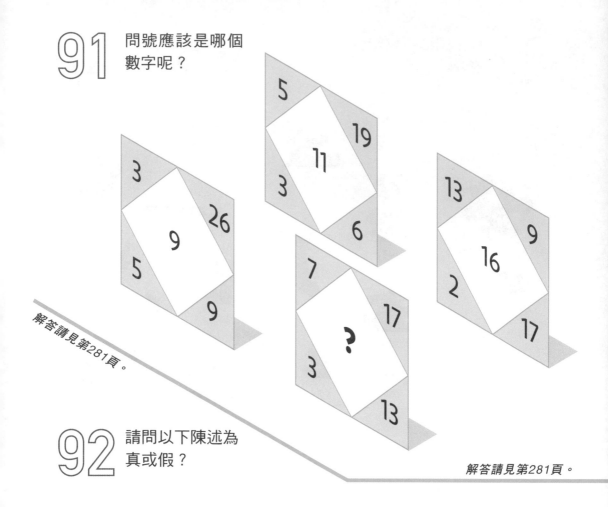

解答請見第281頁。

92

請問以下陳述為
真或假？

解答請見第281頁。

i. 揚‧伊利埃斯庫是羅馬尼亞的前總統。

ii. 氪是綠色的。

iii. 吹牛骰這種遊戲發源於北非。

iv. Nether Wallop是位於英格蘭的村莊。

v. 可交換質數只能含有3、7、9等數字。

vi. 粉紅康乃馨被認為象徵母愛。

vii. 波特蘭是奧勒岡州的首都。

viii. 蠑螈一般將卵產在水中。

ix. 船帆座象徵的是一名牧人。

x. 望遠鏡是17世紀在荷蘭發明的。

93

請在空白方格內重組以下的數字方塊，使橫向與直向上的7個數字皆相同。

3		6
6		3
2		4

7	8	1

3	2	5

1	3
7	2

2	4	5

3	4	5

5	8	1

2	1	4

5	1
	2
	4

5	4
1	

2
5
8

3	0
0	1

8	2	3
	3	

7	
2	1

解答請見第282頁。

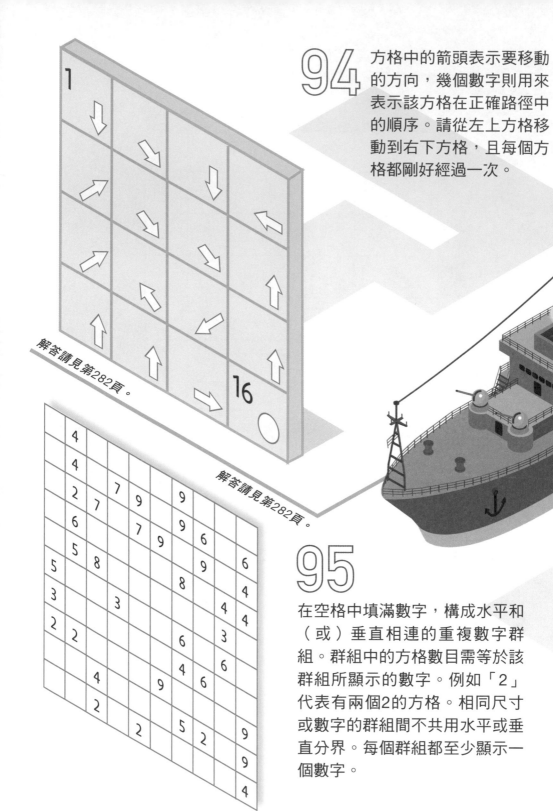

94 方格中的箭頭表示要移動的方向，幾個數字則用來表示該方格在正確路徑中的順序。請從左上方格移動到右下方格，且每個方格都剛好經過一次。

1

16

解答請見第282頁。

解答請見第282頁。

95

在空格中填滿數字，構成水平和（或）垂直相連的重複數字群組。群組中的方格數目需等於該群組所顯示的數字。例如「2」代表有兩個2的方格。相同尺寸或數字的群組間不共用水平或垂直分界。每個群組都至少顯示一個數字。

96

下方的網格中藏有10艘船：4艘占1個方格、3艘占2個方格、2艘占3個方格、1艘占4個方格。方向皆為水平或垂直，且任兩艘船互不相鄰（斜對角也不相鄰）。方格旁的提示數字代表該行或該列上共有幾個方格包含船隻。圖中標示了部分船隻（或船的一部分）以及空白海域，請辨識出這10艘船的確切位置。

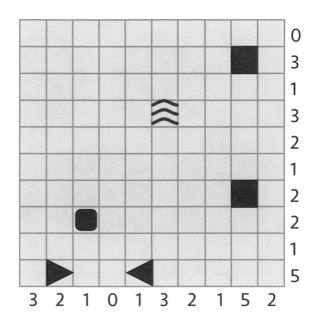

解答請見第282頁。

97

在不同的正方體上有
兩個面顯示相同的符
號。它們分別屬於哪
兩個正方體呢？

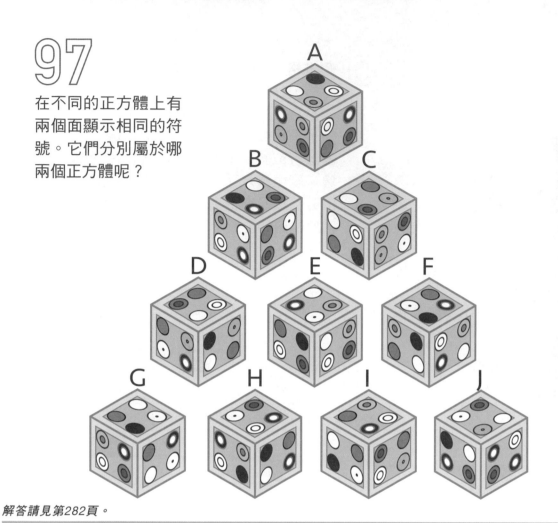

解答請見第282頁。

解答請見第282頁。

98

以下圖形能組合成一個正幾何形。
請問是什麼形狀呢？

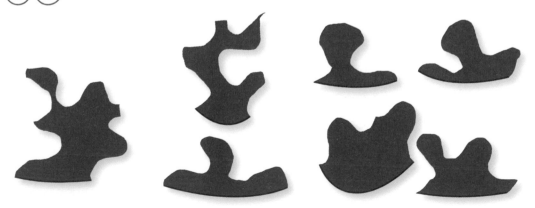

根據以下的資訊，安東尼住在哪裡？

1. 夏儂住在埃塞克斯。她最喜歡的謎題不是字詞搜索，也不是數謎。

2. 住在康瓦耳的解謎達人是一名警官，且不是喜歡縱橫填字遊戲的克里斯汀。

3. 司機住在漢普郡。

4. 迷宮愛好者的名字是查爾斯；他不是木匠。

5. 程式設計師不喜歡數獨或不喜歡迷宮，且不住在達比郡。

6. 安東尼不住在愛丁堡。

7. 喜歡字詞搜索的人是個分析師，且名字不是譚美。

8. 其中一位解謎達人住在達比郡。

解答請見第282頁。

100

用一條連續路徑連接每對相同的數字。路徑可以水平或垂直通過方格，並可在方格的中心點轉向，但路徑間不可以交叉、重疊或走回原路。完成路徑後，每個方格只會有一條路徑通過。

解答請見第282頁。

解答請見第283頁。

101

用6條直線將下圖劃分成數個區塊，且每個區塊各剛好包含3個圓圈。

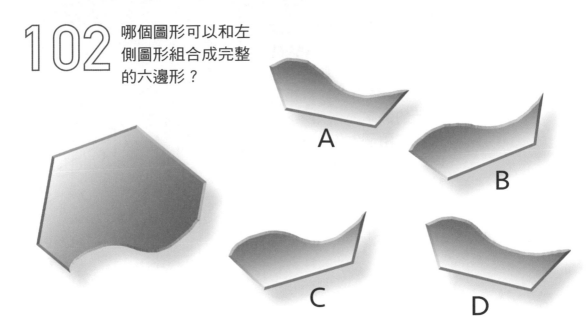

102

哪個圖形可以和左側圖形組合成完整的六邊形？

A

B

C

D

解答請見第283頁。

解答請見第283頁。

103

在空格中填滿數字，構成水平和（或）垂直相連的重複數字群組。群組中的方格數目需等於該群組所顯示的數字。例如「2」代表有兩個2的方格。相同尺寸或數字的群組間不共用水平或垂直分界。每個群組都至少顯示一個數字。

104

在空格中填滿數字，構成水平和（或）垂直相連的重複數字群組。群組中的方格數目需等於該群組所顯示的數字。例如「2」代表有兩個2的方格。相同尺寸或數字的群組間不共用水平或垂直分界。每個群組都至少顯示一個數字。

解答請見第283頁。

解答請見第283頁。

105

用7條直線將下圖劃分成7個區塊，每個區塊剛好都包含12個至少兩種顏色的圓圈。

106

依提示將某些方格塗滿，找出隱藏的圖案。方格外的數字依序代表該行或該列上連續塗滿的方格數目及前後順序；且同行或同列上每處連續塗滿的方格之間，都必須至少間隔一個方格。

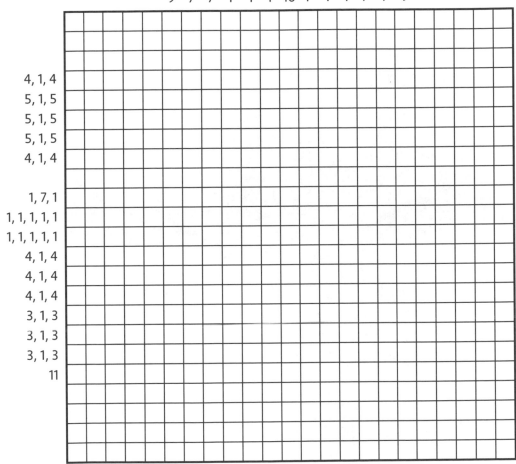

解答請見第283頁。

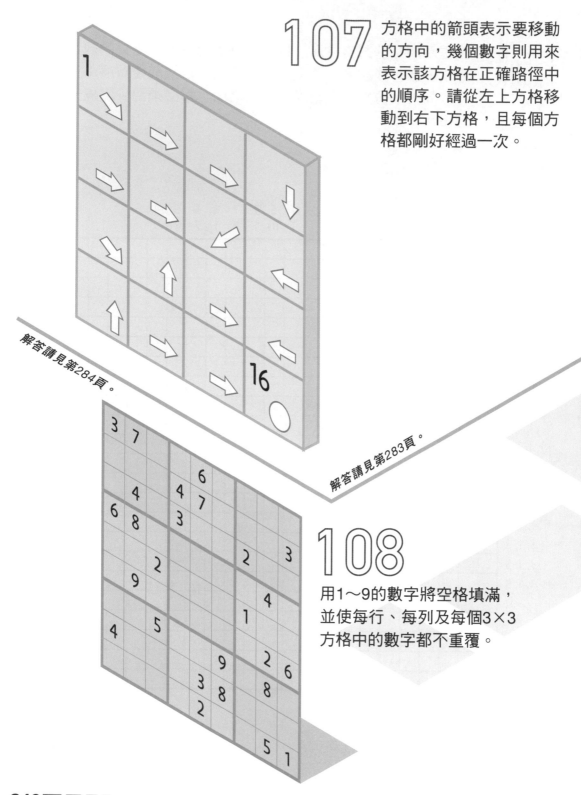

107

方格中的箭頭表示要移動的方向,幾個數字則用來表示該方格在正確路徑中的順序。請從左上方格移動到右下方格,且每個方格都剛好經過一次。

解答請見第284頁。

解答請見第283頁。

108

用1~9的數字將空格填滿,並使每行、每列及每個3×3方格中的數字都不重覆。

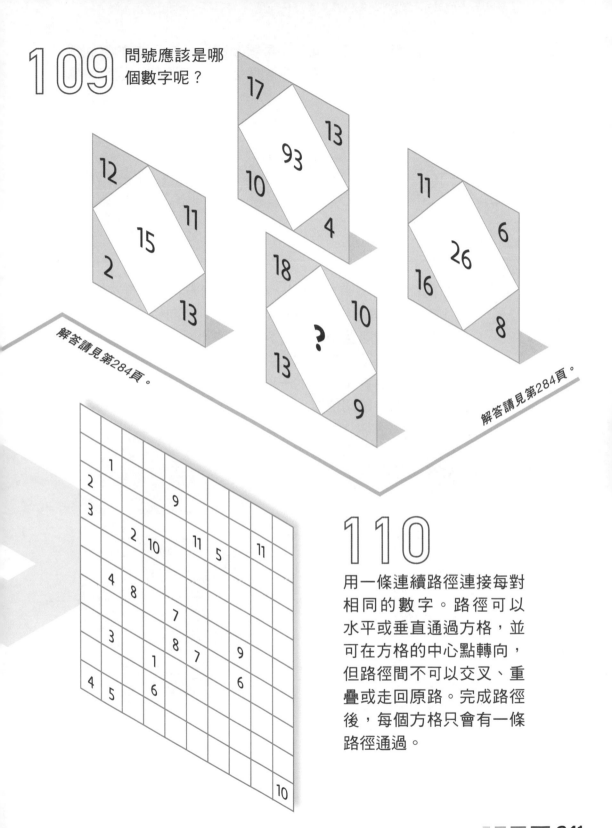

109

問號應該是哪個數字呢？

解答請見第284頁。

解答請見第284頁。

110

用一條連續路徑連接每對相同的數字。路徑可以水平或垂直通過方格，並可在方格的中心點轉向，但路徑間不可以交叉、重疊或走回原路。完成路徑後，每個方格只會有一條路徑通過。

111

在數字間填入加號、減號、乘號及除號，使下方的算式成立，且所有運算都要按題中順序進行（忽略四則運算的原則）。

$$\boxed{25} \quad \boxed{9} \quad \boxed{10} \quad \boxed{1} \quad \boxed{14} \quad \boxed{11} \quad \boxed{19} \quad \boxed{1} = \boxed{299}$$

解答請見第284頁。

112

下方的網格中藏有10艘船：4艘占1個方格、3艘占2個方格、2艘占3個方格、1艘占4個方格。方向皆為水平或垂直，且任兩艘船互不相鄰（斜對角也不相鄰）。方格旁的提示數字代表該行或該列上共有幾個方格包含船隻。圖中標示了部分船隻（或船的一部分）以及空白海域，請辨識出這10艘船的確切位置。

解答請見第284頁。

113

請找出每個符號代表的數字。

68

77

81

71

68

解答請見第284頁。

解答請見第284頁。

114

在數字間填入加號、減號、乘號及除號，使下方的算式成立，且所有運算都要按題中順序進行（忽略四則運算的原則）。

$5 \quad 16 \quad 20 \quad 3 \quad 25 \quad 11 \quad 2 \quad 25 \quad 8 \quad = \quad 944$

依提示將某些方格塗滿，找出隱藏的圖案。方格
外的數字依序代表該行或該列上連續塗滿的方格
數目及前後順序；且同行或同列上每處連續塗滿
的方格之間，都必須至少間隔一個方格。

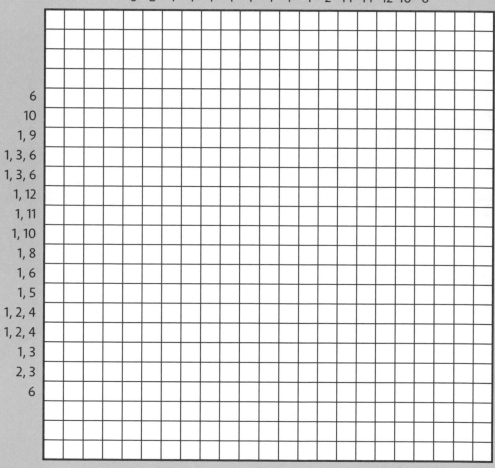

解答請見第284頁。

116

想像有兩條水平火車軌道繞行地球的赤道。兩列火車以相反方向行進，各以一個日曆天的時間繞地球一周。假設它們不故障、出軌或耗盡燃料，哪列火車的輪子會先完全耗損？

解答請見第284頁。

解答請見第284頁。

117

方格中的字母和數字依照特定邏輯排列。問號應該是哪個字母呢？

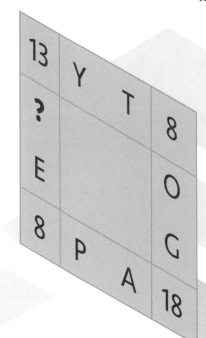

13	Y	T	8
?			8
E			O
8	P	A	18

G

118

在空格中填滿數字，構成水平和（或）垂直相連的重複數字群組。群組中的方格數目需等於該群組所顯示的數字。例如「2」代表有兩個2的方格。相同尺寸或數字的群組間不共用水平或垂直分界。每個群組都至少顯示一個數字。

解答請見第285頁。

解答請見第285頁。

119

方格中的箭頭表示要移動的方向，幾個數字則用來表示該方格在正確路徑中的順序。請從左上方格移動到右下方格，且每個方格都剛好經過一次。

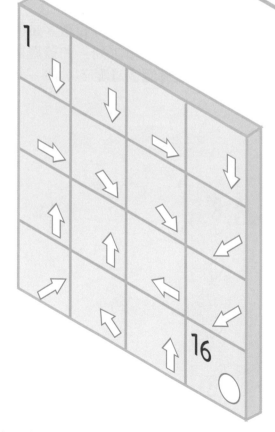

120

根據以下資訊，是誰吃了香腸三明治？

傑若米吃了火雞三明治，但不是去貓展看短尾貓的；去看短尾貓的人穿的是紅色毛衣。吃了切達起司三明治的人穿的是藍色毛衣，而且不是去看暹羅貓或波斯貓的。有一個人穿綠色毛衣。坦雅沒有帶歐姆蛋三明治。Joshua也沒有帶歐姆蛋三明治，且不是去看短尾貓的。帶布里起司三明治的人是去看短毛貓的，且不是穿白色毛衣。露西是去研究曼島貓的。萊恩穿的是淡紫色毛衣，且不是去看短毛貓的。

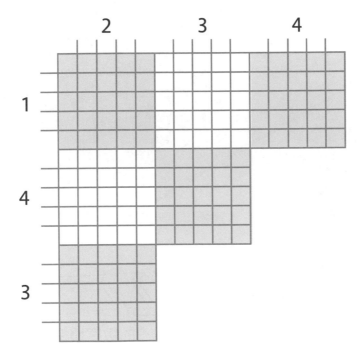

解答請見第285頁。

121

請找出每個符號代表的數字。

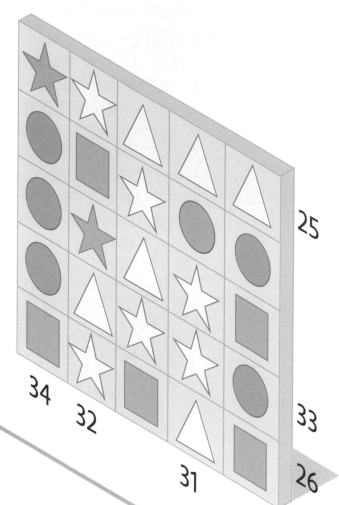

解答請見第285頁。

解答請見第285頁。

122

用1～9的數字將空格填滿，並使每行、每列及每個3×3方格中的數字都不重覆。

1		8	3					
	6				5		9	
				4				
	8		5					
3			4			8	5	
		2			9			3
	2				8		7	
				5				
	4		9				4	
							5	6

123

在黃色方格中填入1~9的數字，水平或垂直相鄰的黃色方格中不可以有相同數字。每一列黃色方格左側和每一行黃色方格上方都有一個數字總和，填入的數字必須等於該總和。

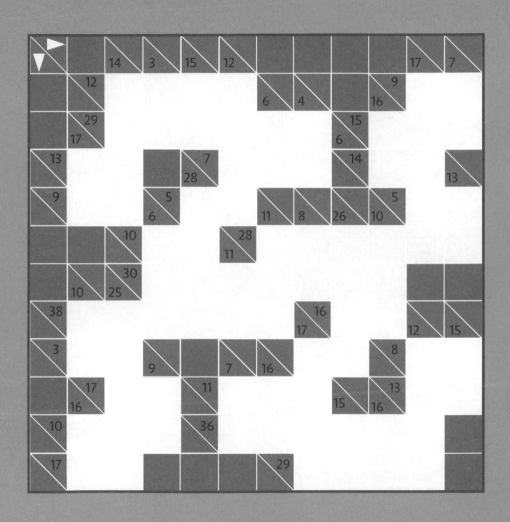

解答請見第285頁。

124

用1～9的數字將空格填滿，並使每行、每列及每個3×3方格中的數字都不重覆。且每個虛線方格區塊內的數字，加起來都等於左上角的數字。

解答請見第285頁。

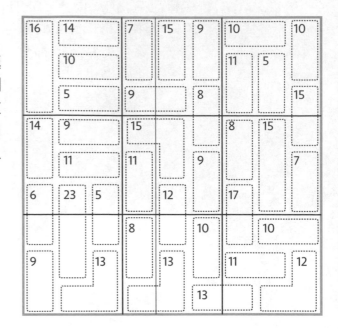

解答請見第285頁。

125

問號應該是哪個數字呢？

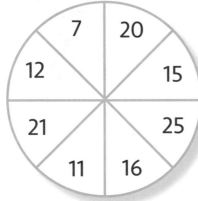

126

根據以下的資訊，想領養㹴犬的人是從哪裡來的？

來自漢普郡的人是五個人中第一個在動物之家進行面談的。肯尼斯頭髮是灰色的。來自諾福克的人職業是廚師。緹娜的面談排在金髮的人前一位或後一位。來自斯特拉斯克萊德的人想領養柯基犬。名叫葛雷的教授的面談排在行銷人員的前一位。紅髮的人想領養長毛獵犬。作家的頭髮是黑色的，而洛瑞的面談順序排在中間。金髮的人的面談順序排在想領養拉不拉多犬的人的前一位或後一位。派翠西亞來自波伊斯。黑髮的人的面談順序排在想領養貴賓犬的人的前一位或後一位。來自坎布里亞的人頭髮是棕色。來自漢普郡的人的面談順序排在驗光師的前一位或後一位。

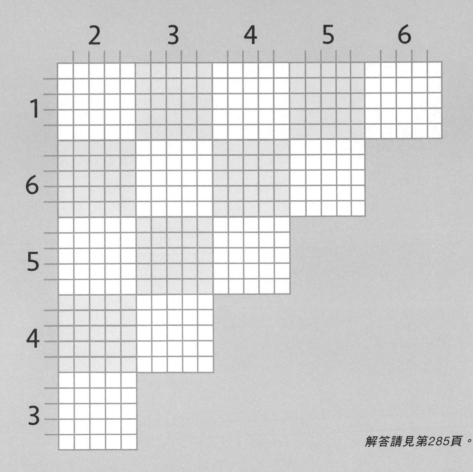

解答請見第285頁。

NOTE

NOTE

解答

初級解答

01

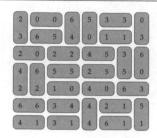

02

步驟4的指示未指明車輛必須在移動中。

03

我們的解法：a. 7 - ((6 * 5) / 15) + 18 = 23。b. 9+(((7*7)+3)/13) = 13。c. ((8*9/12)+14)/5 = 4。

04

規律為左上角開始從左到右、11個符號的序列。

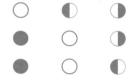

05

B（較具體的告示必為假。）

06

S（將字母位置的算數值相加，並從總和倒推出字母，從Z=26推算到A=27。）

07

5 (E = B).

08

A：260（陳述3是錯的。）
B：220（陳述2是錯的。）
C：200（陳述3是錯的。）

09

Y.

10

0	2	8	5	4
2	3	5	7	9
8	5	6	3	4
5	7	3	0	2
4	9	4	2	3

11

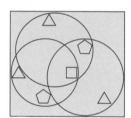

12

B3.

13

4號桌。

14

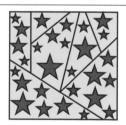

15

17（各項為連續的值數。）

16

他們不是下同一盤棋。

17

9 (= 7-2+4).

18

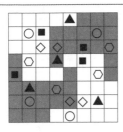

19

104（每個數按照質數的數列依序增加。）

20

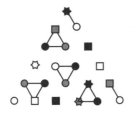

21

		6	7	4	8			9			7	1	9
		9			4		8	6	3	1		3	
6	9	3	0	3	9	5	2	9			3	6	6
8		4				1		3					1
4	5	2			3	5	4	6	4	3	6	3	
	1	6				4		2				8	
	5	6	9	4	2	9	5	0	3			9	
4	7	5		7		7	2			9		6	
9		1	8	7	0					5	6	6	
			0			3	8	2	2				
8	2	1	4	6	5		1		6	6	2		
	6		3		6		4		4	4	3		
2	5	1		6	4	3	6	5	4	9	7	0	

22

C（騙子無法承認自己說謊。）

23

24

18（依對應的位置，C = A * B。）

25

2（「Tumbler」）

26

203840 / 14= 14560.

27

80%.

28

C.

29

30

B (66% 和 50%).

31

13（H=8和U=21之間的距離。）

32

將近**150億**公里。

33

F（字母各根據字母表中的位置代表**1**到**9**的數字，在這個例子裡構成總和為**15**的魔術方格。）

34

11:46.43（時間以**1:13.04**、**2:26.08**、**3:39.12**、**4:52.16**遞減。）

35

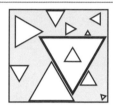

36

B.

37

6.

38

4（把數轉換為字母表中該位置的字母，會拚出**DISAPPOINTINGLY**，各方格依序從左上到右下來寫。）

39

C.

40

1.

41

歐提斯（歐提斯，工程師，鴨肉，奧勒岡州。波比、植物學家，巧克力，俄亥俄州。赫許，農人，櫻桃，佛蒙特州。瑪格麗特，醫師，麵包，路易西安那州。安吉，研究人員，羊肉，亞利桑那州。）

42

淡藍色方格，左上角白球，其他三個角落深藍色球。

43

7（左下角的數和其他三個角落總和的數的差。）

44

7	6	1	5	3	2	8	9	4
2	4	3	6	9	8	7	1	5
9	8	5	7	1	4	2	6	3
3	7	8	1	5	6	4	2	9
1	9	6	4	2	7	5	3	8
4	5	2	9	8	3	6	7	1
6	3	9	2	4	5	1	8	7
8	2	4	3	7	1	9	5	6
5	1	7	8	6	9	3	4	2

45

9（小白球蓋過大圓圈。）

46

4的平方 **= 16**。

47

85 (= 28+17+23+17).

48

在第**4**行第**4**列的**1UR**方格，**1,1**在該處的左上角。

49

8pm（被指到的數的總和每次增加**2**。）

50

G（其他的都成對。）

51

17（每顆球都等於同一列右邊兩個球的個別數字的總和。每列最右邊的球是該列的起始條件。）

52

38 (= 5+9+7+8+9).

53

3（框住數值的四邊形數量。）

54

C（三角形）。

55

Y，時間為0:45.20。（V=46:23、W=48:18、×=47:30、Y=45:20、Z=46:06）

56

我們的解法：a.12+17−9+6−14=12。b.26−10+4−17+11=14。c. −15+17+9−8+13=16。

57

12.

58

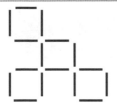

59

```
T O T T R N G T T G R G T T T
T T T I I I G O I T T T T O T
T N G G I T G N T N R G G O T
N O T G O O N O I T G O R G T
T T I O T N T T T O T O T I
R R G T T G R O I G T T T T R
T O T I N I O T T N I O R T G
T T O N T T N O G R R T R R G
G G T I I G T N G I G O N T G
R G O T T I O R N T T O G
R N R O T R N T I T T O R G T
T I R N N T G T T G G N I G T
G R G O T G T O O O N T T T
T T O N R T N R T N T R G O O
O T I T T T N I N T R N O T N
```

60

B.

61

9（每個區塊的總和與對面區塊相同。）

62

7（=質數從2開始依序遞增。三角形下方兩個頂點看成同一個數便成為平方數依序遞增，而上方頂點則是從9開始遞減的數。）

63

A & I.

64

21+11-18+5+15+21+4 = 59.

65

3+7+2+6 = 18.

66

59（第二個圓的區塊是第一個圓中對應區塊的3.5倍，無條件捨去。）

67

9	5	4	6	1	7	6
5	6	2	9	2	8	6
4	2	8	7	6	4	9
6	9	7	1	5	3	0
1	2	6	5	2	7	5
7	8	4	3	7	3	9
6	6	9	0	5	9	5

68

3+14+22-11+3-24+17 = 24.

69

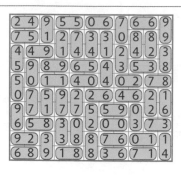

70

B.

71

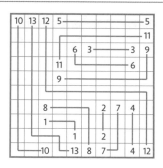

72

73

i. 假（是唯一一種。）ii. 真。iii. 真。iv. 假（是氦。）
v. 真。vi. 真。vii.（是波蘭。） viii. 假（是在埃及發明
的。）ix. 假（並不是。）x. 真。

74

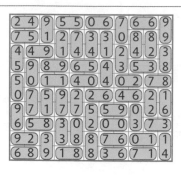

75

圓形。

76

77

78

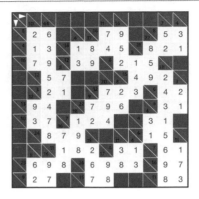

79

21（兩個圓中對應的區塊相加等於**35**。）

80

米歇爾。

喬治是來自巴尼奧爾的鐵匠，喜歡香檳地區的酒。伊瓦是來自羅恩的金屬匠，喜歡勃根地地區的酒。雅克是來自艾克斯的銅匠，喜歡薄酒萊地區的酒。米歇爾是來自蘭斯的金匠，喜歡波爾多地區的酒。維若尼卡是來自巴黎的錫匠，喜歡阿爾薩斯地區的酒。

81

82

28（兩個圓中對應的區塊相加的和從**44**到**51**，自右上角區塊開始。）

83

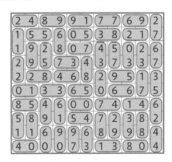

84

A.

85

33（第二個圓的區塊是第一個圓中對應的區塊數字對調，並依序減去從**2**到**9**，自右上角「**12**點鐘」區塊開始。）

86

D & F.

87

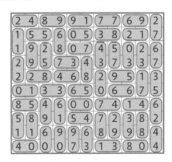

88

17+25-19-15*4-23*8 = 72.

89

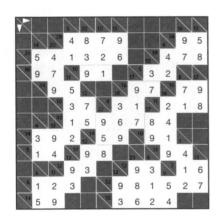

90

D.

91

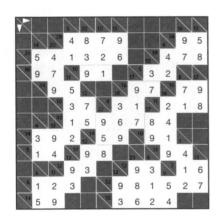

92

= 1, ■ = 2, ● = 4.

93

正方形。

94

9+5-4+5 = 15.

95

i. 假（並不是）。ii. 真。iii. 假（是布吉納法索的統治者）。iv. 假（是奧斯汀）。v. 真。 vi. 真。vii. 假（是2300年前在中國發明的）。viii. 真。ix. 假（是漏斗花）。x. 真（鴨嘴獸和四種針鼴）。

96

97

98

三角形。

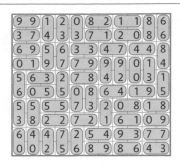

(9*7)+(6*5)=63+30 = 93.

6	3	7	1	2	5	8	9	4
5	8	2	6	4	9	7	1	3
9	1	4	3	8	7	6	5	2
1	7	5	2	9	4	3	6	8
4	9	3	7	6	8	5	2	1
8	2	6	5	3	1	4	7	9
2	6	1	8	7	3	9	4	5
3	5	9	4	1	6	2	8	7
7	4	8	9	5	2	1	3	6

9	5	6	4	2	1	7	8	3
3	7	1	8	5	9	4	2	6
8	2	4	6	7	3	9	5	1
1	6	3	5	4	2	8	7	9
7	4	2	9	1	6	3	5	4
5	9	8	7	3	6	2	1	4
6	1	9	2	8	5	3	4	7
4	8	5	3	6	7	1	9	2
2	3	7	1	9	4	5	6	8

= 1, ■ = 3, ● = 4.

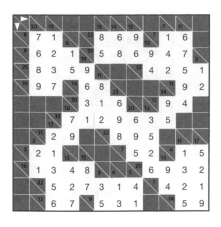

豆腐。

老師喜歡豆腐，出生於加州、頭髮是灰色。護士喜歡巧克力，出生於威爾斯，頭髮是赤褐色。心理醫師喜歡櫻桃，出生於賽普勒斯，頭髮是黑色。健身教練喜歡新鮮麵包，出生於普羅旺斯、頭髮是金色。諮商師喜歡羊肉，出生於托斯卡尼，禿頭。

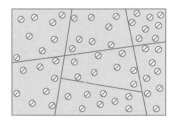

i. 假（是在天鵝座）。ii. 假（是智利）。iii. 真。 iv. 假（是在白俄羅斯）。v. 假（鋯也沒有，原子量大於>90的元素多數也沒有）。vi. 真。vii. 假（是紙牌配對遊戲）。viii. 真。ix. 假（它會）。x. 真。

108

109

54（每個圓的各區塊總和皆為**114**。）

110

111

(8*5)-(2*9)=40-18 = 22.

112

7.

113

規律為左上角開始從左到右、**14**個符號的序列。

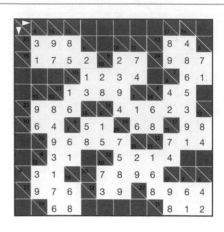

114

115

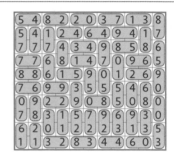

116

D.

117

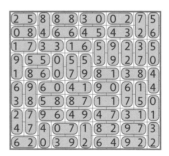

118

<table>
<tr><td>2</td><td>4</td><td>1</td><td>3</td><td>6</td><td>5</td></tr>
<tr><td>3</td><td>1</td><td>4</td><td>2</td><td>5</td><td>6</td></tr>
<tr><td>5</td><td>3</td><td>6</td><td>4</td><td>2</td><td>1</td></tr>
<tr><td>6</td><td>2</td><td>5</td><td>1</td><td>3</td><td>4</td></tr>
<tr><td>1</td><td>6</td><td>2</td><td>5</td><td>4</td><td>3</td></tr>
<tr><td>4</td><td>5</td><td>3</td><td>6</td><td>1</td><td>2</td></tr>
</table>

119

1	4	2	6	7	9	3	8	5
8	9	6	3	4	5	1	7	2
7	3	5	2	1	8	4	9	6
2	1	4	7	9	6	8	5	3
3	7	9	5	8	1	6	2	4
5	6	8	4	3	2	9	1	7
6	5	1	8	2	4	7	3	9
4	8	7	9	5	3	2	6	1
9	2	3	1	6	7	5	4	8

120

i. 真。ii. 假（北河三更亮）。iii. 假（是一種接龍）。iv. 真。v. 真。vi. 真。vii. 假（在美洲沒有）viii. 假（演化成鳥類）。ix. 真。x. 假（在威爾斯）。

中級解答

01

在第3行第4列的1U方格，1,1在該處的左上角。

02

8（把數轉換為字母表中該位置的字母，從A=26開始，會拼出EXISTENTIALISTS，各方格依序從左上到右下來寫。）

03

58.33%（**12**次中有**7**次）。

04

17.

05

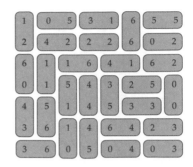

06

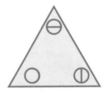

07

F（字母分別代表在字母表中位置的數，第一欄乘以第二欄等於第三欄）。

08

規律為右下角開始先往上再往下來回的**12**個符號的序列。

09

23（這些數兩兩成對，形式為**XY**配**YX**。32沒被配對。）

10

無限快（時間已經用完了。）

11

從第一瓶再拿出一顆，接著把四顆都切半，各分成兩堆，今天服用一堆，明天服用第二堆。

12

4	8	6	1	9
8	2	8	5	6
6	8	3	4	2
1	5	4	1	1
9	6	2	1	7

13

C（其他的都成對。）

14

X.

15

1（左上角的小球少了水平線。）

16

15（各個數代表月份字首在字母表中的位置，從一月開始：J=10、F=6、M=13、A=1，以此類推。）

17

A.

18

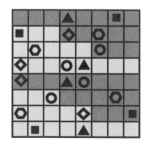

19

412804 / 23 = 17948.

20

從上到下，3719（除去頂端數字，顛倒順序）。

21

6（（左上乘以右上）和（左下乘以右下）的差。）

22

9（圍繞數值的所有正多邊形的邊數，包含非退化和退化多邊形。）

23

瑪格（瑪格，起司，紅色，天竺葵。塔德，鮪魚，粉紅色，杜鵑花。麥特，蛋，紫色，三色菫。海登，火腿，白色，山茶花。萊莎，雞肉，藍色，飛燕草。）

24

在第7行第2列的3D方格，1,1在該處的左上角。

25

26

Y（從頂端開始順時鐘向內繞會拼出單字。）

27

8.16（小時增加1、2、3；分鐘增加12。）

28

37（R和S在字母表中位置的算術值的和。）

29

從上到下：**2 4 1**。（把最上面和最下面的數相加，將結果依序向下排在下一行，依序朝內算。）

30

D（A和C在說謊。）

31

W，總時間為**1:15.06**（V=1:16.38、W=1:15:06、X=1:15:45、Y=1:19.48、Z=1:16:59）

32

淡藍色正方形，左下和左上有白球、右下和右上有深藍色球。（中間那列的正方形順時鐘旋轉90度，並與上方那列結合，產生下方那列。以中間那列為主。）.

33

61 (= 13+16+15+17).

34

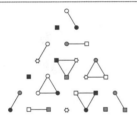

35

D（四邊形）

36

B（兩塊告示皆為假；告示1若屬於門A就會產生矛盾。）

37

35（從15開始，每隔一個區塊加2、3、4，以此類推。）

38

1	0	9	8	5		9	4	2		3			
8		1		2	9	3		5	1	2	0	0	
7		1		4		7		3		6			
1	1	2	1	7	9	6	6			6	7	8	
2				5		6				0			
7	4	9		5	6	0	7	1		2			
	7			2		9		1	8	2	9	1	
3	7	2	5	5		8		6		6		4	
6		7		2	1	5	6	2	8	0	7	2	
4		7			7		4			3			
3	0	8	9		8	3	4		6	3	9		
8		9				9			7		8		
2	3	2			7	3	4	7	3	8	5		

39

C（A和C面對面。C的自我陳述代表C若非隨即則其陳述為真，但若C為隨機，則A與B矛盾。因此，C為真，而B為隨機；而因為C為真，C必為誠實，剩下A說謊。）

40

C.

41

5（在只有兩個陳述的情況下，奇數的陳述無法解釋。）

42

B.

43

04:56.27（數字的總和增加3。）

44

$4^3 = 64.$

45

1113122113（每項為前一項數字的讀法：「3」、「1個3」、「1個1、1個3」、「3個1、1個3」，以此類推。）

46

A

(10+3+25+25+15.B=50+25+1+1+1. C=50+10+10+5+3).

47

7	6	9	2	5	8	4	3	1
4	1	5	3	7	9	8	2	6
3	2	8	6	4	1	9	5	7
5	7	4	1	2	6	3	9	8
1	8	3	7	9	5	6	4	2
2	9	6	8	3	4	7	1	5
6	3	2	9	1	7	5	8	4
9	4	7	5	8	2	1	6	3
8	5	1	4	6	3	2	7	9

48

7463524131（步驟6的結果未記錄。）

49

3 (● = 1, ■ = 2, ▲ = 3).

50

8 (● = 2, ■ = 3, ▲ = 5).

51

52

23.

53

54

55

56

= 3, ■ = 4, ● = 7, ★ = 9.

57

185.

3	8	1	7	5	2	9	6	4
6	7	5	4	1	9	3	2	8
2	4	9	3	8	6	7	5	1
7	6	8	2	9	4	1	3	5
9	5	3	8	7	1	2	4	6
4	1	2	6	3	5	8	9	7
1	9	7	5	4	3	6	8	2
8	2	4	9	6	7	5	1	3
5	3	6	1	2	8	4	7	9

59

i. 假（可用3除盡）。ii. 真。iii. 假（是在中國發明的）。iv. 假（是斯巴達的暴君）。v. 假（是奧爾巴尼）。vi. 假（在克羅埃西亞）。vii. 真。viii. 真。ix. 真（有些懂超過一千個詞，且理解不同時態所表達的時間概念）。x. 真。

60

i. 真。ii. 假（其實約有 **8*10^67** 種排列）。iii. 真。iv. 假（是在俄羅斯）。v. 假（是沙加緬度）。vi. 真。vii. 假（是一種類金屬，具有一些金屬的特性）。viii. 假（在大犬座）。ix. 真。x. 真。

61

1	4	5	13
↓	⇨	↓	↓
9	15	11	14
⇘	⇙	⇙	⇦
8	10	7	12
⇧	⇗	⇦	⇧
2	3	6	16
⇨	⇧	⇧	○

62

6的平方 = 36（無關角落的數。）

63

1	5	2	9	6	7	3	8	4
9	8	6	1	4	3	2	5	7
7	4	3	8	5	2	9	1	6
2	9	5	6	8	4	7	3	1
8	6	7	5	3	1	4	2	9
3	1	4	7	2	9	5	6	8
5	7	8	2	9	6	1	4	3
6	3	9	4	1	5	8	7	2
4	2	1	3	7	8	6	9	5

64

65

0	3	5	8	3	1	9
3	9	8	5	4	9	3
5	8	2	7	0	2	5
8	5	7	9	2	5	3
3	4	0	2	6	4	5
1	9	2	5	4	3	6
9	3	5	3	5	6	1

66

11 + 5 / 4 * 7 - 23 * 7 - 16 = 19.

67

i. 假（**26AL**有放射性）。ii. 假（南極洲沒有）。iii. 假（是塔拉哈西）。iv. 假（是巴基斯坦）。v. 假（是無理數）。vi. 真。vii. 真（稱作**d12**）。viii. 真。ix. 真。x. 假（是在印度發明的）。

68

B + H.

69

70

= 2, ■ = 3, ● = 5, = 8.

71

12.

72

4	4	5	5	2	2	5	5	5	5
4	4	5	5	5	3	5	2	2	8
3	3	3	2	2	3	3	8	8	8
5	5	5	5	5	9	9	8	8	8
8	8	3	3	9	9	5	5	5	8
8	8	8	3	9	5	5	6	6	6
8	8	8	9	9	6	6	6	5	5
6	6	6	9	9	7	7	7	7	5
8	8	6	6	6	7	7	7	5	5
8	8	8	8	8	8	4	4	4	4

73

1	7	4	8	9	2	5	6	3
6	8	3	5	4	1	9	7	2
2	9	5	7	6	3	1	8	4
8	2	1	3	5	7	4	9	6
9	5	6	1	2	4	7	3	8
4	3	7	9	8	6	2	5	1
5	6	8	2	1	9	3	4	7
3	4	2	6	7	5	8	1	9
7	1	9	4	3	8	6	2	5

74

20（斜對角相對的區塊相加皆為**23**。）

75

9	5	8	6	7	1	3	2	4
7	2	1	5	3	4	8	6	9
6	4	3	8	2	9	1	5	7
5	9	2	4	6	3	7	1	8
4	1	7	2	5	8	6	9	3
8	3	6	9	1	7	5	4	2
3	6	4	1	8	2	9	7	5
2	8	5	7	9	6	4	3	1
1	7	9	3	4	5	2	8	6

76

規律為左上角開始從左到右的**17**個符號的序列。

77

78

1 ⇨	10 ⤵	9 ⇦	2 ⤹
11 ⇨	7 ⇨	12 ⇩	8 ⤿
6 ⤴	5 ⇦	14 ⇨	15 ⇩
3 ⇨	4 ⇧	13 ⇧	16 ○

79
C.

80
= 1, ■ = 2, ● = 3, = 5.

81
四邊形。

82

5	2	7	4	1	9	6	8	3
4	8	3	2	6	7	9	1	5
6	1	9	5	3	8	4	2	7
3	5	6	9	2	1	7	4	8
8	9	4	7	5	6	1	3	2
1	7	2	8	4	3	5	6	9
9	4	1	3	8	5	2	7	6
7	6	8	1	9	2	3	5	4
2	3	5	6	7	4	8	9	1

83
星形。

84
= 2, ■ = 4, ● = 4, = 5.

85

3	7	8	9	5	4	2	1	6
4	1	9	8	6	2	3	7	5
2	5	6	7	1	3	9	8	4
1	9	3	4	2	8	5	6	7
7	6	2	1	3	5	4	9	8
5	8	4	6	7	9	1	3	2
6	4	7	2	9	1	8	5	3
9	2	5	3	8	6	7	4	1
8	3	1	5	4	7	6	2	9

86
10+15+11-9/9*23+14 = 83

87
五邊形。

88
= 13, ■ = 7, ● = 23, = 17.

89
20 + 1 * 23 / 7 - 16 * 20 / 4 = 265

90

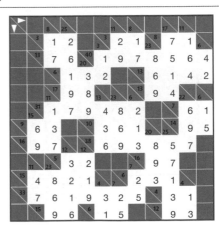

91

43（最大的兩個數相乘 – 最小的兩個數相乘 = (9*7)-(4*5)=63- 20 = 43）。

92

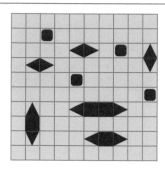

93

規律為右下角開始，從右到左向後的**12**個符號的序列。新的一列開始時，跳過序列中的**5**個符號。

94

體操。

伊莉莎白的前臂有疤痕，是前體操選手，職業是圖書館館員。蕾貝卡有腿後肌拉傷，是前足球球員，職業是老師。丹尼爾有扭傷，是前短跑選手，職業是藥師。凱文有手臂骨折，是前撐竿跳選手，職業是廚師。凱莉出過車禍，是前單板滑雪選手，職業是咖啡師。

95

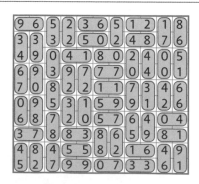

96

42.5.

97

規律為左上角開始，從上到下的**13**個符號的序列。

98

5	7	0	3	4	7	4
7	0	4	5	8	4	3
0	4	6	9	6	1	5
3	5	9	7	9	8	6
4	8	6	9	2	3	9
7	4	1	8	3	5	6
4	3	5	6	9	6	1

99

(9*1)-7 = 2.

100

130.

101

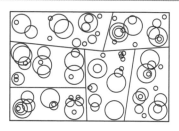

102

i. 真。**ii.** 假（有四個）。**iii.** 真。**iv.** 假（是用來包起司的）。**v.** 假（在西班牙）。**vi.** 真。**vii.** 真。**viii.** 真。**ix.** 真。**x.** 真。

103

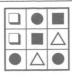

規律為左上角開始，順時鐘向內繞的**13**個符號的序列。

104

8	5	3	6	9	1	2	4	7
9	2	4	7	3	5	1	6	8
6	1	7	4	2	8	5	9	3
4	8	6	2	5	7	9	3	1
2	7	9	1	6	3	4	8	5
1	3	5	8	4	9	6	7	2
3	4	1	5	8	6	7	2	9
5	6	8	9	7	2	3	1	4
7	9	2	3	1	4	8	5	6

105

A.

106

卡布奇諾。理查德吃可頌配美式咖啡，付了**4**歐元。史考特吃了巧克力麵包配拿鐵，付了**4.5**歐元。瑪莉吃了黑森林蛋糕配卡布奇諾，付了**6**歐元。傑佛瑞吃了紅絲絨蛋糕配濃縮咖啡，付了**5.5**歐元。阿曼達吃了藍莓瑪芬配短萃取濃縮咖啡，付了**5**歐元。

107

108

14（最上面和最下面兩個區塊的和等於左邊兩個和右邊兩個區塊的和：**60**。）

109

A.

110

3	2	1	5	6	4
1	5	6	4	3	2
6	3	2	1	4	5
5	6	4	2	1	3
2	4	3	6	5	1
4	1	5	3	2	6

111

11. (11+4)-(3+7)=5.

112

9	5	2	5	0	7	2	7	9	3	
1	6	1	8	9	8	3	2	5	0	
9	6	1	4	3	8	2	3	7	5	2
5	6	5	4	1	8	7	6	9	5	8
0	1	7	6	1	5	9	0	0	9	1
7	3	0	4	9	1	9	3	3	4	0
6	1	8	6	0	2	7	4	2	3	
6	4	2	1	0	3	5	0	2	5	
5	8	5	3	7	4	3	4	7	9	7

113

5	6	2	4	3	1
2	3	5	1	6	4
3	2	1	5	4	6
1	4	3	6	5	2
4	5	6	2	1	3
6	1	4	3	2	5

1	2	5	1	9	4	2
2	9	4	7	3	9	3
5	4	8	9	4	6	1
1	7	9	5	8	1	2
9	3	4	8	0	5	4
4	9	6	1	5	2	9
2	3	1	2	4	9	1

進階解答

01

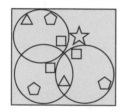

02

$1 / \sqrt{1} = 1$

03

7號桌

04

28（內環和中間環有偶數的區塊總和為50。）

05

擲銅板（1/2的機會相對於5/12的機會。）

06

0（將bc視為二位數，D = bc − A的個位數字。）

07

34 (= 5 + 8 + 5 + 9 + 7).

08

C.

09

10

7.

11

垂直向上丟。

12

13

我們的解法：a. 4^2*3/4-8 = 4。
b. (√25+4)^2−(4^3) =17。
c. ((5!+5)*.5−.5)−5−((5+5)/5) = 55。

14

15

1225（聖誕節）

16

5（把每個圓各視為一個數，從**12**點鐘開始順時鐘，**C=A-B**）。

17

6（＝右下角和中央視為一個數的十位數字和個位數字＝前一個三角形的頂端乘以左下）

18

9	5	9	0		5	0	3	7	5	9	3	
8				4			4		4		1	
6	3	7	2	5	1		1	2	8	7	0	
0		8		6		3						
4	1	7		9	5	8	1	6	4	6		3
		8	7	4		5		9		8		6
9	6	3		1	5	4	3	3	1	4	5	5
		7		3		7		3		8		3
3	2	5	7	0		0		5				4
4		6		1	4	8	0	2	8	5	5	8
1				4			6		5		9	
0			5	3	7			3	6	3	9	7
					6	4	1	4		6		

19

20

40.

21

37 (=7+8+7+8+7).

22

E4或**E5**。

23

桑准將（諾米中校、坎普斯少校、威爾少校、萊利少尉、卡菈少尉、麗朵下士）

24

D.

25

芙蘿拉和蘇西（安娜：數學、工程學、微電子學、日文。芙蘿拉：物理、程式設計、微電子學、日文。蘇西：數學、物理、程式設計、工程學）

26

27

01:46.18（時間交替增加，先增加**9h 47m 17s**，再增加**5h 22m 37s**。）

28

E.

29

3（AB = CD * E，將**AB**和**CD**視為二位數。）

30

3.

31

107 (= 14 + 39 + 14 + 26 + 14).

32

C（一顆白球應該是黃球：其他球每種顏色都構成三個一組。）

33

34

步驟**8**，指示說除以**2**，但應該要說除以**3**。

35

3pm（指針看起來像英文字「**LIVE**」）

36

D（五角形）

37

$$\triangle - \triangle =$$

38

問**A**隨機的人面對你的左邊一位是不是騙子。如果**A**誠實，則「是」代表**C**是隨機的，而「否」代表**B**是隨機的。如果**A**是騙子，則「是」代表**C**是隨機的，而「否」代表**B**是隨機的。如果**A**是隨機的，則**B**和**C**都不是隨機的。因此如果得到的答案是「是」，則**B**肯定為非隨機，而如果答案是「否」，則**C**肯定為非隨機。問已經確認的非隨機的人是否三個人之中有一個是騙子（或其他明顯的問題）。如果得到的答案是「否」，則這個非隨機的人是騙子。如果得到的答案是「是」，則這個非隨機的人說實話。問同一個人「**A**是隨機的嗎？」來確認這三個人的模式。

39

X。時間為**46:58.12**（V=46:58.49，W=46:58.14，X=46:58.12，Z=46:58.95。）

40

$6^4 = 36^2$.

41

8 (● = 3, ▲ = 4, ■ = 6, ⬡ = 7.)

42

B4.

43

坎布里亞（面談1，莉莉安，漢普郡，獸醫，黑髮，人類學。面談2，艾維拉，埃塞克斯，人生導師，金髮，心理學。面談3，菈菈，諾福克，房地產經紀人，紅髮，社會學。面談4，米爾頓，坎布里亞，教師，棕髮，歷史。面談5，安東尼，拉特蘭，會計師，灰髮，哲學。）

44

A（B和C為互斥，因此A必為說謊。）

45

淡藍色正方形，左上角和右下角有淡藍色球，右上角和左下角有白色球，中央有深藍色球。（整個網格的序列為白、白、深、淡、深、深、淡、白、淡、深、淡、白。）

46

9（nC = (n-2)A和(n-1)B之間的差，其中(n+1)為順時鐘一個區塊。）

47

從上到下0229（把整行視為一個數，並乘以三，把最後那幾位數字填入下一行，行高減1。）

48

O（字母會拼出「**TOOTHLIKE**」。）

49

50

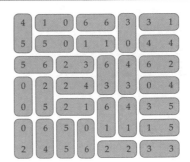

51

D（重複的**13**種顏色序列從左上角開始順時鐘繞行變成從左下角開始每行垂直向上。）

52

4（直接圍繞數值的獨立線條數。）

53

7月**16**日（傑克知道她的生日月份在清單上沒有只出現一次的可能日期。接著約翰發覺只有七月和八月符合條件，且知道是哪個月份。接著傑克發覺除去這些月份中共通的日期即可得出完整答案，因此必定為七月，且只有一個只出現一次的日期：**16**日。）

54

G（中央字母在字母表中的位置等於周圍月份縮寫的位置總和，以Z=26轉A=27的方式循環。）

55

4	1	0	6	6	3	3	1
5	5	0	1	1	0	4	4
5	6	2	3	6	4	6	2
0	2	2	4	3	3	0	4
0	5	5	2	1	6	2	4
0	6	5	0	1	1	1	5
2	4	5	2	2	3	3	3

56

A & E.

57

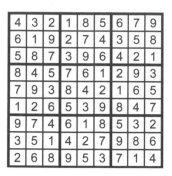

4	3	2	1	8	5	6	7	9
6	1	9	2	7	4	3	5	8
5	8	7	3	9	6	4	2	1
8	4	5	7	6	1	2	9	3
7	9	3	8	4	2	1	6	5
1	2	6	5	3	9	8	4	7
9	7	4	6	1	8	5	3	2
3	5	1	4	2	7	9	8	6
2	6	8	9	5	3	7	1	4

58

D.

59

1（中央小球多一條垂直線。）

60

978368 / 32 = 30574.

61

3	5	1	9	5
5	5	7	7	5
1	7	4	6	0
9	7	6	4	3
5	5	0	3	2

62

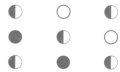

規律為從右下角開始，順時鐘向內繞的13個符號的序列。

63

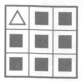

規律為從左下角開始，順時鐘向內繞的19個符號的序列。

64

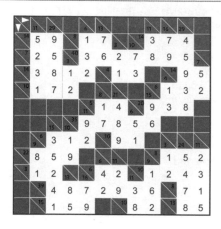

65

<table>
<tr><td>5</td><td>6</td><td>3</td><td>1</td><td>2</td><td>4</td></tr>
<tr><td>1</td><td>3</td><td>4</td><td>2</td><td>6</td><td>5</td></tr>
<tr><td>4</td><td>5</td><td>6</td><td>3</td><td>1</td><td>2</td></tr>
<tr><td>3</td><td>1</td><td>2</td><td>5</td><td>4</td><td>6</td></tr>
<tr><td>6</td><td>2</td><td>1</td><td>4</td><td>5</td><td>3</td></tr>
<tr><td>2</td><td>4</td><td>5</td><td>6</td><td>3</td><td>1</td></tr>
</table>

66

50（兩個圓中相對應的區塊相加等於31、37、41、43、47、53、59、61，即>29的遞增質數，從右上方「12點鐘」區塊開始。）

67

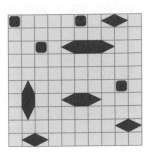

68

六角形。

69

13（斜對角相對的區塊和第二個圓中對應的區塊四個相加等於 **57**。）

70

$$13 * 2 + 8 + 22 * 7 - 12 - 15 = 365$$

71

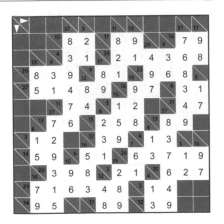

72

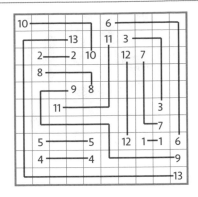

73

i. 假（是第三豐富的，有水蒸氣的兩倍）。**ii.** 假（並沒有）。**iii.** 真。**iv.** 真。**v.** 假（也屬於其他屬）。**vi.** 真。**vii.** 假（是孔雀；象徵鳳凰的星座是鳳凰座）。**viii.** 假（是在德國發明的）。**ix.** 真。**x.** 假（使用五個骰子）。

74

規律是**17**個符號的序列，從右下角開始垂直行進，接著向左，在每行終點從向上轉為向下。

75

2	4	5	7	0	3	8
4	5	4	8	2	1	4
5	4	1	9	3	8	0
7	8	9	1	8	7	9
0	2	3	8	7	2	4
3	1	8	7	2	7	8
8	4	0	9	4	8	3

76

77

= 2, ■ = 3, ● = 5, = 6, ★ = 7.

78

17 - 14 ^ 6 - 13 / 4 - 16 * 3 = 489

79

規律是**17**個符號的序列,從左到右水平行進,從左上角開始,隔一列跳到網格下半部,從第九列開始,使每行的順序為**1**、**9**、**2**、**10** ... **15**、**8**。

80

81

4	1	2	8	9	7	6	3	5
8	9	6	4	5	3	1	7	2
7	3	5	1	2	6	9	4	8
5	4	3	9	6	1	2	8	7
9	2	7	5	3	8	4	1	6
1	6	8	2	7	4	5	9	3
6	5	4	3	8	9	7	2	1
3	7	9	6	1	2	8	5	4
2	8	1	7	4	5	3	6	9

82

83

4	1	3	5	2	6
5	4	2	6	3	1
2	5	4	1	6	3
6	3	5	2	1	4
3	6	1	4	5	2
1	2	6	3	4	5

84

E(右面)、G(頂面)。

85

86

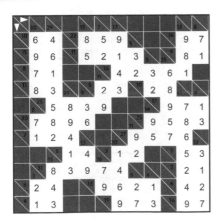

87

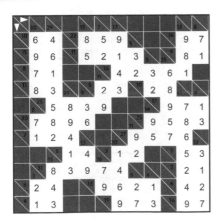

88

阿爾伯克基。照順序：1. 馬克，在德里的計程車司機，開的是Lexus，使用蟲餌。2. 茉莉，在波特蘭的經理，開的是福特，使用搖擺餌。3. 勞拉，塔爾薩的歌手，開的是豐田，使用複合式亮片餌。4. 莎拉，在阿爾伯克基的農場主人，開的是雪佛蘭，使用軟假餌。5. 史蒂芬，在芝加哥的秘書，開的是特斯拉，使用湯匙餌。

89

90

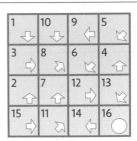

91

7^3 - (17 * 13) = 343 - 221 = 122.

92

i. 真。ii. 假（是無色的）。iii. 假（來自拉丁美洲）。iv. 真（位於漢普郡）。v. 假（也可以包含1）。vi. 真。vii. 假（是塞勒姆）。viii. 真。ix. 假（象徵的是船帆；象徵牧人的星座是牧夫座）。x. 真。

3	2	5	1	3	6	2
2	1	4	7	2	3	5
5	4	7	8	1	4	8
1	7	8	2	3	5	1
3	2	1	3	3	0	2
6	3	4	5	0	1	4
2	5	8	1	2	4	5

1 ⬇	9 ⬂	14 ⬇	13 ⬅
8 ⬀	4 ⬂	10 ⬂	12 ⬆
3 ⬂	7 ⬁	5 ⬂	11 ⬆
2 ⬆	6 ⬆	15 ➡	16 ○

4	4	7	7	9	9	9	6	6	6
4	4	7	7	9	9	9	6	6	6
2	2	7	7	7	9	9	9	4	4
6	6	6	6	6	6	8	8	4	4
5	5	8	8	8	8	8	8	3	3
5	5	5	3	3	3	6	6	6	3
3	3	3	4	4	4	4	6	6	6
2	2	9	9	9	9	9	9	9	9
4	4	4	5	5	5	5	2	2	9
4	2	2	5	2	2	4	4	4	4

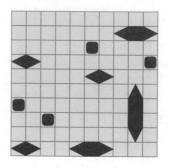

B（頂面）、**J**（左面）

橢圓形。

達比郡。克里斯汀喜歡填字遊戲，住在愛丁堡，擔任程式設計師。安東尼喜歡Wordsearch，住在達比郡，擔任分析師。夏儂喜歡數獨，住在埃塞克斯，擔任木匠。譚美喜歡數謎，住在康瓦耳，擔任警官。查爾斯喜歡迷宮，住在漢普郡，擔任司機。

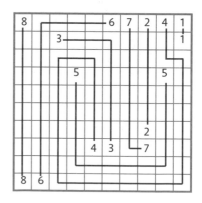

101

102

c.

103

9	9	9	9	9	3	3	3	4	4
9	9	9	9	5	5	5	5	5	4
7	7	7	7	3	3	3	2	2	4
7	2	2	5	4	4	9	9	9	9
7	7	5	5	4	4	9	9	5	5
4	4	6	5	5	9	9	9	5	5
4	4	6	6	6	6	6	2	2	5
2	2	7	7	7	2	2	3	3	3
4	4	4	7	7	7	7	4	4	4
4	8	8	8	8	8	8	8	8	4

104

4	4	2	3	3	3	4	4	2	2
4	4	2	8	8	4	4	7	8	8
2	2	8	8	5	5	7	7	8	8
8	8	8	8	5	5	7	7	7	8
2	2	9	9	9	5	7	9	9	8
4	4	4	4	9	9	9	9	8	8
6	6	6	6	3	7	7	7	7	7
6	6	5	5	3	7	7	2	2	4
4	4	5	5	3	2	2	4	4	4
4	4	5	2	2	5	5	5	5	5

105

106

107

1 ↘	5 ➡	6 ➡	7 ⬇
9 ➡	10 ➡	11 ↙	8 ⬅
13 ↘	4 ⬆	2 ⬅	3 ⬅
12 ⬆	14 ➡	15 ➡	16 ○

108

3	7	8	9	6	2	5	1	4
9	2	1	4	7	5	8	6	3
5	4	6	3	8	1	2	7	9
6	8	3	2	1	7	9	4	5
7	5	2	6	9	4	1	3	8
1	9	4	8	5	3	7	2	6
2	6	5	1	4	9	3	8	7
4	1	7	5	3	8	6	9	2
8	3	9	7	2	6	4	5	1

109

154（上方兩個數相乘–相鄰正方形的下方兩個數相乘，將正方形視為兩對 = (18*10)-(2*13)=180-26 = 154。）

110

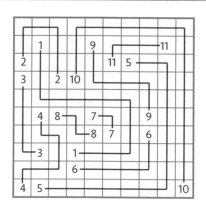

111

25 * 9 / 10 + 1 * 14 - 11 - 19 * 1 = 299

112

113

= 12, ■ = 14, ● = 15, = 17, ★ = 18.

114

5 + 16 - 20 ^ 3 + 25 * 11 / 2 - 25 * 8 = 944

115

116

與地球自轉方向相反的火車（沒有減輕重量的離心力。）

117

R.
（依字母表順序填入字母，可拼出「**MYTHOGRAPHER**」。）

118

8	8	7	7	7	7	7	5	5	5
8	8	7	4	4	8	8	8	5	5
8	3	7	4	3	3	3	8	8	8
8	3	3	4	6	6	6	6	8	8
8	6	6	6	3	6	6	3	3	3
8	6	6	6	3	5	5	5	5	5
4	4	4	4	3	9	9	3	3	3
3	3	3	9	9	9	9	6	6	6
2	2	2	9	7	9	9	9	6	6
3	3	3	7	7	7	7	7	2	2

119

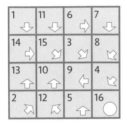

1	11	6	7
14	15	3	8
13	10	9	4
2	12	5	16

120

坦雅（坦雅吃了香腸三明治，穿紅色毛衣，喜歡短尾貓。約書亞吃了布里起司三明治，穿綠色毛衣，喜歡短毛貓。萊恩吃了歐姆蛋三明治，穿淡紫色毛衣，喜歡暹羅貓。傑若米吃了火雞三明治，穿白色毛衣，喜歡波斯貓。露西吃了切達起司三明治，穿藍色毛衣，喜歡曼島貓。）

121

=3, ■ =5, ● =7, =8, ★ =8, ● =9.

122

5	7	8	3	1	6	4	9	2
1	3	4	2	9	5	6	8	7
2	6	9	8	4	7	3	5	1
4	9	7	5	6	2	8	1	3
6	8	1	4	3	9	2	7	5
3	5	2	1	7	8	9	6	4
9	2	6	7	5	3	1	4	8
8	1	5	9	2	4	7	3	6
7	4	3	6	8	1	5	2	9

123

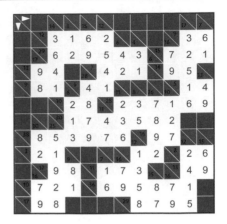

124

1	5	9	4	6	2	3	7	8
8	4	6	3	9	7	5	1	2
7	2	3	8	1	5	6	4	9
5	7	2	9	4	3	1	8	6
9	3	8	6	2	1	7	5	4
4	6	1	5	7	8	9	2	3
2	9	4	1	5	6	8	3	7
6	8	5	7	3	4	2	9	1
3	1	7	2	8	9	4	6	5

125

27（兩個圓中的數共同構成一個序列，從20開始，規律是+7、-12、+3，在兩個圓之間來回切換，從右上角「12點鐘」區塊開始，從第一個圓跳到第二個圓中對應的區塊，接著順時鐘行進，在第一個圓上後退一個區塊。）

126

坎布里亞。第一個面談的是緹娜，來自漢普郡，作家，黑髮，想領養拉不拉多犬。第二個面談的是派翠西亞，來自波伊斯，驗光師，金髮，想領養貴賓犬。第三個面談的是洛瑞，來自諾福克，廚師，紅髮，想領養長毛獵犬。第四個面談的是葛雷，來自坎布里亞，教授，棕髮，想領養㹴犬。第五位面談的是肯尼斯，來自斯特拉斯克萊德，行銷人員，灰髮，想領養柯基犬。

NOTE

NOTE

NOTE